U0015160

世界名畫家全集　何政廣主編

巴爾杜斯 Balthus

陳英德、張彌彌◉合著

藝術家出版社

廿世紀貴族畫家

巴爾杜斯
Balthus

陳英德、張彌彌 ◉合著　何政廣◉主編

藝術家出版社

目 錄

前 言

　　巴爾杜斯（Balthus，1908～2001）是廿世紀卓越的具象繪畫大師。他成名甚早，紐約現代美術館早在一九五六年即舉辦他的個展。一九八〇年威尼斯雙年展特闢專室展出他的繪畫，一九八三年巴黎龐畢度中心舉行「向巴爾杜斯致敬」的盛大回顧展，而在二〇〇一年二月十八日，巴爾杜斯以九十二高齡在瑞士過世時，世界各大報都以「廿世紀最後的巨匠」，讚譽他的藝術成就。二〇〇一年九月至二〇〇二年一月，威尼斯格拉西宮舉行最大規模的巴爾杜斯回顧展，包括兩百五十幅油畫作品，完全肯定了他在美術史上的崇高地位。

　　巴爾杜斯一九〇八年二月廿九日出生於巴黎，這是閏年每隔四年才出現一次的特別日子。他是歸入法籍的波蘭貴族後裔，父親艾里須為專研杜米埃的藝術史家，母親巴拉迪娜是位畫家。年輕時他即認識波納爾和德朗，詩人里爾克是他母親巴拉迪娜的密友，他們發現巴爾杜斯具有藝術天賦，鼓勵他繪畫。十三歲巴爾杜斯即為里爾克的詩集創作四十幅插畫，天才洋溢。

　　巴爾杜斯是自學成功的畫家。沒有進入藝術學院，而是透過臨摹名畫直接體驗繪畫的本質。他在羅浮宮臨摹過普桑的古典繪畫，特別尊崇普桑和庫爾貝。在義大利托斯干地區旅行時，見到法蘭切斯卡的壁畫，也下工夫摹倣，尤其是空間處理、人物與景物的清淡色彩與帶有拙味的造形，對巴爾杜斯啟示頗大。他從美術史上古典大師作品的研究入手，再綜合個人現實生活經驗，創作寓感性於理性的風景畫，聯繫人和自然的對立，建立了兩者之間的和諧。

　　巴爾杜斯描繪的另一重要主題是少女。他畫過許多姿勢不同的少女像，在寫實的表現之外，實現了夢幻詩情，現實中潛含「非現實」的微妙境界，是自然與人間的另類一體化。

　　巴爾杜斯一生分別在法國、義大利和瑞士度過。他生前接受訪問時，說他很欣賞中國畫家馬遠的山水畫，對東方抱有濃厚關懷之心，他說東方哲學中的陰與陽是萬物之源，且對音樂、文學、戲劇廣泛涉獵。但他從不關心同時代的美術趨勢，一生中的多數時間，過著隱士一般的生活，七十多年來畫風未曾改變，全心浸淫在具象繪畫的深入刻畫。巴爾杜斯五十九歲時娶了一位日本女子也是一位畫家節子為妻，年齡相差卅四歲，兩人在瑞士優美的山莊度過幸福生活。他的繪畫作品也曾在台北市立美術館展覽。我們從他作品中，看到他遺留下來的人生故事，如謎一般的奇妙神祕。法國文學大家對他推崇備至，存在主義大師卡繆為他在巴黎個展目錄寫序，稱巴爾杜斯是眼光明晰又富耐心的泳者，溯著不可知的河流向被人遺忘的源頭游去。這本巴爾杜斯專輯，忠實地呈現這位廿世紀稀有的前衛藝術逆游者、永遠的美的守護者，以及對人間深刻的洞察力所創造出來的一種藝術真實。

何政廣

2002 年 9 月寫於藝術家雜誌社

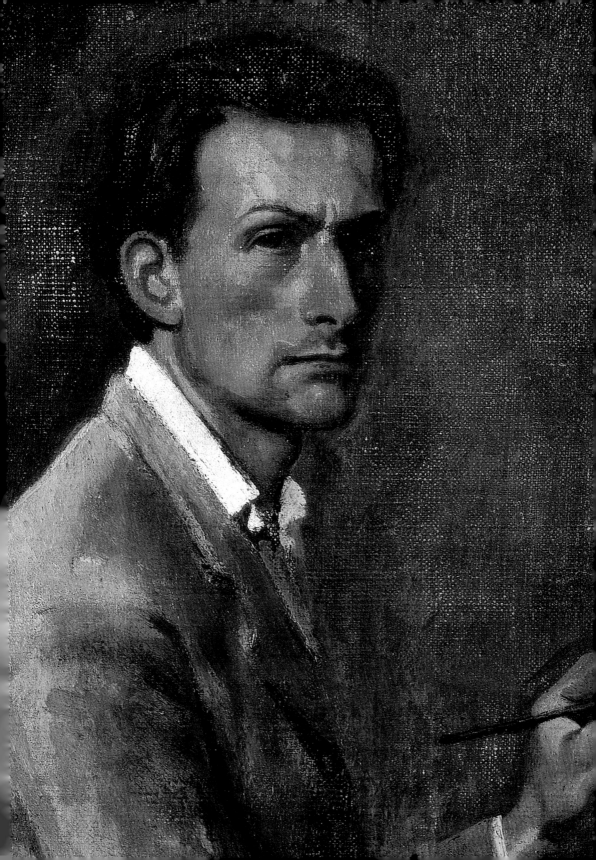

廿世紀貴族畫家——
巴爾杜斯生涯與藝術

巴爾塔扎爾‧克羅索夫斯基‧德‧羅拉伯爵

巴爾塔扎爾‧克羅索夫斯基‧德‧羅拉伯爵（Comte de Balthazar Klossowski de Rola），這位波蘭貴族名門的後裔一九○八年誕生，二○○一年辭世。他出生於父母親流亡的巴黎，終老於歸隱多年的瑞士格呂葉爾谷地羅西尼爾鎮，得年九十三高齡。經歷了近一整個世紀藝術風雨的波蘭，伯爵以巴爾杜斯（Balthus）之稱署名他的繪畫。整個一生，巴爾杜斯提倡復古精神，沉湎於具象藝術的大傳統，埋首於具象繪畫的再營造，多位藝術史家推崇他為「廿世紀最偉大的畫家」，那麼畢卡索的地位何在？有人說巴爾杜斯是畢卡索的反面，就如同羅丹是上帝的反面。

廿世紀抽象主義主控畫壇之後，接續著一連串的反藝術運動，巴爾杜斯固守具象，擁護繪畫，不作任何妥協。早於一九三○年代，法國以及包括歐洲和美國之反藝術號召，力主回歸秩序，回到傳統，巴爾杜斯即是顯著的回應者。那時他只是廿餘歲的青年畫家，就秉持堅定清明的心思，輾轉數十年後，他仍把握同一方向孜孜前行。他認為與他同時代的藝術家都丟掉了技藝，「只有傑克梅第和我，我們還做點什麼」。但當傑克梅第把人體抽長，而另一位常為人提及，與他們兩人相並而論的培根，在支解人體以求藝術表

普羅旺斯風景
1925年　木板、油彩
77 × 51cm
法國托耶斯現代美術
館藏　（右頁圖）

自畫像（局部）
1940年　畫布油彩
44 × 32cm　畫家自藏
（前頁圖）

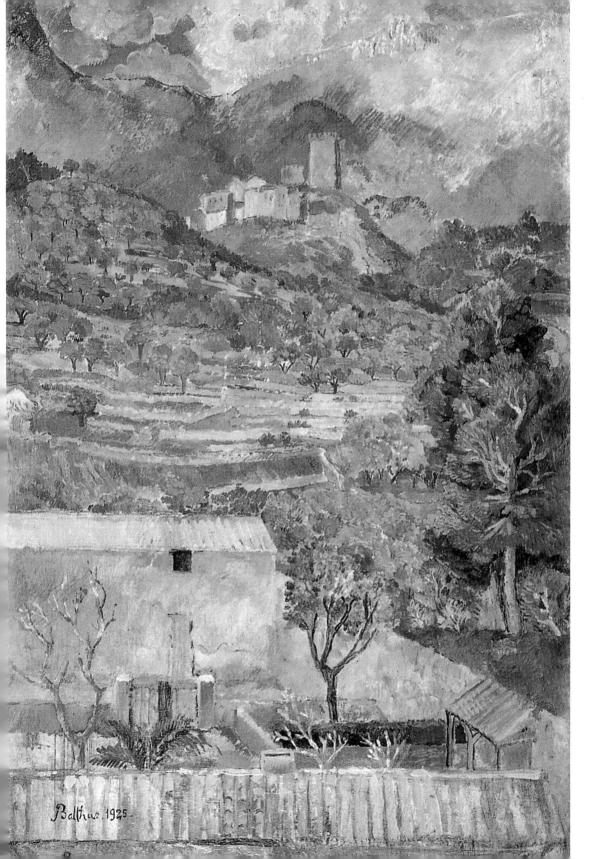

Balthus 1925.

現能力的更新之際，是巴爾杜斯忠實於接近人原本樣貌的寫照，且賦予他的對象如古代大師，特別是彼也羅·德拉·法蘭切斯卡的人物那般凝立、永恆的感覺。在這方面，巴爾杜斯是獨一無二的。事實上，沒有人能夠像他一樣創繪出一種人物，讓人看來如自一四○○年代的壁畫裡走出來的那樣。廿世紀層出不窮的無數風格變化中，巴爾杜斯回復傳統的繪畫性，繪畫裡的形而上精神，較之所謂前衛藝術，巴爾杜斯的繪畫似乎更富革命性。

在形而上精神的追求之中，巴爾杜斯的畫面，尤其是人物景象，同時顯現懸宕、詭譎的非現實氣氛。特別在早期，某些評論家由此把他與超現實主義拉上關係。巴爾杜斯早年曾出入巴黎格勒內爾街十五號的超現實研究會，他了解超現實主義對潛意識探究有特殊意義，但他不能接受非理性怪誕的幻覺畫面。他是依照自己的心性，以理智來處理意識上所知的事物，由眾人習見的外表入手，讓人一看可以知悉繪畫的對象，但是那原來可識得的經他繪寫之後卻轉變意義，再看的瞬間令人錯愕，感其不易觸及，一時不能辨認，這或許就是所謂的神祕，但巴爾杜斯的繪畫，並非有人認為的神祕現實主義，也非象徵主義。巴爾杜斯一生繪畫跟隨著其內在的探索，是把自己與當代人心理潛隱的幽密意識外逼，也可以說是將存在背後的生命本質隱約浮現。

巴爾杜斯的人物景象顯現幽沉隱密的氣質，在風景畫上則呈顯夐紗緘默的幽思。廣袤寂靜中，大地迤展無邊的華美。巒影樹形和合洽適，山光草色渾融無間。說來一幅繪畫中的色彩是不能獨立存在的，美妙的繪畫要能把色彩化為光，巴爾杜斯的風景畫確是光與色彩無盡暈染的研繪，而畫家把幾何圖形悄悄砌入畫中，是一種數學的思考、永恆秩序的安放。風景中或有人跡，但似若不為人而存在，景致無端收起心，把風華交給亙古天地。檢驗廿世紀的風景畫，什麼人能畫出這樣的篇章？巴爾杜斯的風景畫秉承十七世紀的普桑，在自己的世代裡凜然獨立，卓絕無雙。

巴爾杜斯的繪畫世界常寂寥且孤獨。眾人以為他的生活也神祕隱遁。他天才罕見，藝術觀殊異，拒絕時潮，很少張揚自己，也不談自己的作品。他確曾自比為中世紀人物，藝評者則論他追求繪畫

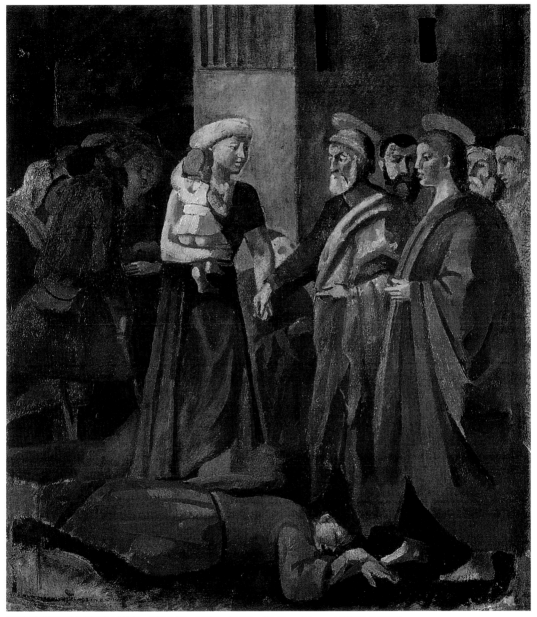

施捨分配與亞拿尼亞的懲罰　1926年　厚紙、油彩　59.5×54cm　巴黎私人收藏

如一苦行僧，其實巴爾杜斯一生藝術生涯美滿璀璨。具有貴族名
分，出生時家族長者已爲他備有日後教育金，雖因戰亂這筆巨款化
爲烏有，然雙親皆爲藝術中人，自少識得藝文名士，廣覽詩書畫
作。十三歲出版素描集，由詩人里爾克（R. M. Rilke）爲他作前言，

戴斯貝希耶畫像　1931 年　紙、水彩　24 × 35cm　私人收藏

十六歲由畫家波納爾推薦他在畫廊做小型展出。自一九三四年巴黎
彼爾畫廊正式首次個展，至一九九九年法國第戎美術館的展覽，一
生參加團體展、個展、大型回顧展數十回，展於歐美、亞洲各大城
市。前後評介他繪畫的文字不下三百餘篇，尚有專集、傳記與訪
談、影片錄影等。包括早年名劇作家阿爾托（A. Artaud）、詩人藝
評家朱弗（P. J. Jouve）、中期的魯塞爾（J. Rousell）、較晚的克蕾
（Jean Clair）、勒・博特（M. Le Bot），還有詩人小說家卡繆（A.
Camus）、夏爾（R. Char）、艾努亞德（P. Eluard）、帕茲（O. Paz），
畫家馬松（A. Masson）以及電影家費里尼（F. Fellini），甚至自己
的兄弟，作家兼畫家彼爾・克羅索夫斯基（P. Klossowski）、電影
工作者兒子史塔尼西亞斯・克羅索夫斯基（Stanissias Klossowski）
都為他執筆為文。而畢卡索是極早購買他繪畫的藝術家，接踵而來

著粉紅外衣的裸女
1927 年
畫布油彩
98.5 × 77.5cm
私人收藏
（右頁圖）

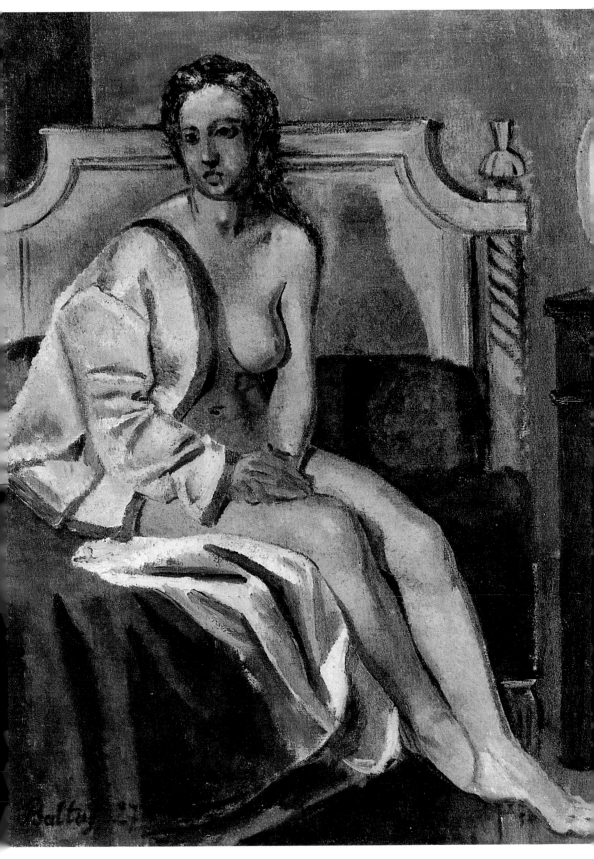

願意收藏他畫作的人數可想而知。

　　巴爾杜斯由素描、插圖著手，致力的是大油畫。他也從事多齣戲劇舞台與服裝設計，而有別於一般藝術家的是，一九六一年他接受當時文化部長馬爾羅的任命，赴羅馬任法蘭西學院院長，駐進羅馬梅迪西莊園達十七年之久。巴爾杜斯一生都居名宅，二次世界大戰末在日內瓦便住入英國詩人拜倫爵士完成「哈洛德公」（Child Harold）時的迪歐達提（Diodati）別莊。五〇年代居法國莫萬地區的夏西堡，在梅迪西莊園期間購得羅馬附近中古世紀城堡蒙特卡維羅。自羅馬退休後住進擁有四十餘個房間，曾是大旅舍，文豪雨果時而前去休閒的瑞士羅西尼爾的「大木屋」。巴爾塔扎爾・克羅索夫斯基・德・羅拉伯爵，雖然在他識事時波蘭貴族已繁華不再，但作爲巴爾杜斯的畫家，一生都如大王公一般地生活。他愛美，不能忍受醜陋的事物，二位夫人都是絕美佳人，晚年著華服於華屋前攝影。不論他有意或無意，有人說他活得像伊壁鳩魯派的享樂主義者。這樣一位廿世紀的貴族大畫家巴爾杜斯，即是如此。

藝術中人的雙親

　　巴爾杜斯的家族，是波蘭王室分封的郡主。十九世紀中期俄國鎮壓波蘭時被逼得流亡，祖父母輾轉落戶原是波蘭土地，但受德國統治的東普魯士。父親名埃里須・克羅索夫斯基（Erich Klossowski, 1875～1946）生於東普魯士，因而具有德國籍。母親伊麗莎白・多羅泰・史皮羅（Elisabeth Dorothea Spiro, 1886～1969）原籍俄國，亦生於東普魯士。父親爲藝術史學者，精通十九世紀藝術，以「杜米埃研究」（Daumier）獲得藝術史博士學位。他也畫畫，又曾擔任劇院的舞台佈景設計。一九一六至一九年在柏林萊辛劇場工作贏得名聲。母親是畫家，早年跟隨彼耶・波納爾學畫，公開展出的作品署名巴拉迪娜（Baladine），她的書信顯示了她出眾的個性與魅力。巴爾杜斯是埃里須和伊麗莎白的第二個兒子，哥哥叫彼爾（Pierre），彼爾・克羅索夫斯基早年擅長素描與寫作，後成爲知名的作家和素描畫家。彼爾弟弟出生時父母親原盼望一個女兒，沒有準備男孩

馬丁・雨里曼畫像
1929年　畫布油彩
99 × 79cm
私人收藏
（右頁圖）

峭壁　1938年　厚紙、油彩　80×100cm　巴黎私人收藏

名，臨時以波蘭一個堂表兄弟叫的「Baltusz」登記出生，市政廳認
為那個名字不存在就叫「Balthazar」吧！巴爾杜斯的伯爵名號由此
而來，長大後成為藝術家，漸把名字輾轉改為「Balthus」。

　　由於父母親學養與專長的關係，巴爾杜斯自幼看家中往來的盡
是世紀初重要的藝術人士。畫家波納爾、德朗（Derain），詩人里
爾克，舞蹈家尼金斯基（Nijnski），作曲家史特拉汶斯基（Stravinski）
等都是他家中的座上客。巴爾杜斯即早便在這種環境下受到多方面
文藝的薰陶，他自己說他的父母並沒有給他如何豐富的物質生活，
但是他感激他們給予他足夠的精神滋養。至於繪畫，他們並沒有特
別傳授他什麼，但是灌輸他做為一個畫家應有的文化素養，潛移默

雪拉・皮可琳畫像
1935年　畫布油彩
73×53cm　私人收藏
（右頁圖）

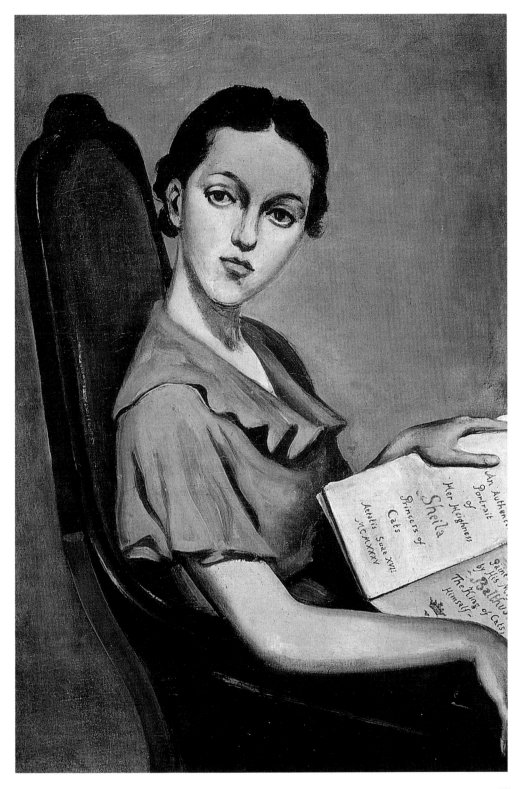

An Authentic
Portrait
of
Her Highness
Sheila
Princess of
Cats
Aetatis Suae XVI.
MCMXXXV

painted
by His Most
Regal Majesty
Balthus
The King of Cats
Himself.

17

化他取道好方向。

　　巴爾杜斯自述說：「我有一個十分幸運的童年，這顯然大大影響了我對世界和對繪畫的看法。我那時感到的世界要比現在的美得多。」他讀英文本的勒威斯・卡羅爾（L. Carroll）的《愛麗絲夢遊仙境》，也看約翰・田尼爾（J. Tenniel）依這故事而作的插圖，還有史圖威爾培特（Struwelpeter）、荷夫曼（Hoffmann）的漫畫，以及一八三〇年代埃賓納地方的小人圖。那些故事情節以及其他的一些英雄傳奇令巴爾杜斯神往著迷。他又說：「波特萊爾（Baudelaire）、夏都布里昂（Chateaubriand）和德拉克洛瓦也都是我童年的一部分。」巴爾杜斯的父親收藏有精美的德拉克洛瓦、基里訶和杜米埃的素描，還有塞尚的作品，甚至一些日本繪畫，可惜大都在戰爭中散失。

　　六歲，巴爾杜斯隨父母由巴黎遷居柏林，九歲又跟母親移居瑞士伯恩，轉而到日內瓦，就讀國際學校。一九一九年入學卡爾文中學，一九二一年四月又由母親巴拉迪娜帶回柏林。一九一九年七月巴拉迪娜在日內瓦與奧國詩人里爾克相遇，結為密友，二人之間的書信往來成為里爾克重要的文獻。里爾克與巴爾杜斯兄弟也十分親近，直到一九二六年詩人逝世。

　　巴爾杜斯八歲時丟失了他心愛的一隻貓，傷心之餘以墨筆畫了四十幅一組的插圖：「咪畜」（Mistou），有人說他是依據一個中國故事畫的。其實不然，巴爾杜斯可能根據自己的經驗而作並且獻給一位也失去貓的同學，這組插圖大約十歲時完成。巴爾杜斯後來把畫稿寄給里爾克，里爾克設法將之出版，並且作序。那時巴爾杜斯才十三歲。

　　十六歲那年，由於里爾克的託付，當時已有文名的安德烈・紀德（André Gide）全力安排巴爾杜斯返回巴黎，與早數個月之前回來的哥哥彼爾相聚。一九二五年里爾克到巴黎度過年初的五個月，完成詩作「納爾西斯」，里爾克將這傑出的詩作獻給年輕的巴爾杜斯。又由於里爾克的努力，巴爾杜斯與彼爾獲得一筆頗豐厚的助學金，二人得以度過一段安定的學習與繪畫生活。巴爾杜斯與里爾克的情誼深繫，尊稱這位德語系現代詩的第一詩人為他「精神上的父

蕾莉亞・凱達尼
1935 年　畫布油彩
116 × 88cm
私人收藏
（右頁圖）

18

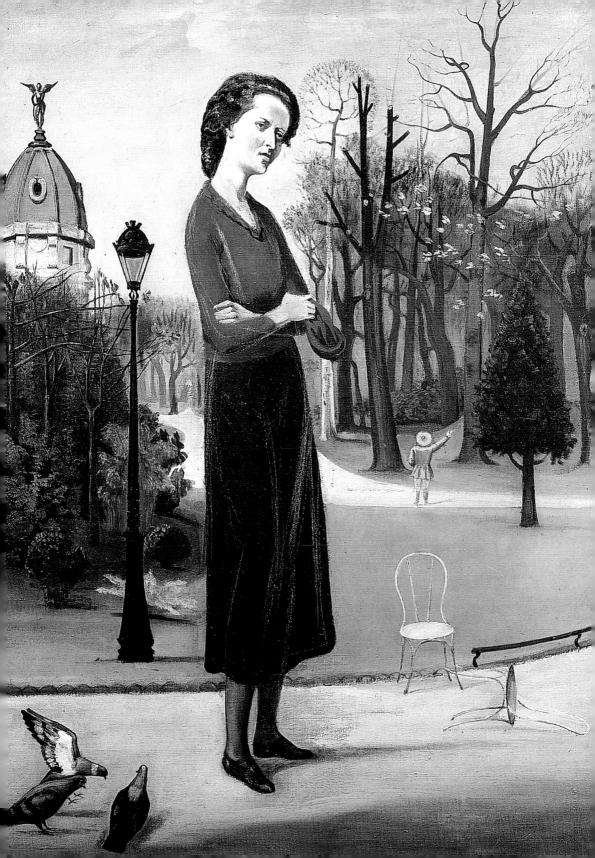

親」。

　　巴爾杜斯少年期在瑞士的幾個夏天，母親屢送他到圖恩湖附近的小鎮貝唐貝格度假，在那裡他認識畫家兼雕刻家馬格利特・貝（Margrit Bay），成為其學生與助手，得到一些基礎經驗。一九二四年三月抵達巴黎之後，五、六月間即參與一個劇院的舞台設計工作，晚上則到「大茅屋」畫室作速寫和素描。母親最初的繪畫教師，也是父親的好友畫家波納爾，建議巴爾杜斯的雙親千萬不要送年少的巴爾杜斯到美術學院。波納爾告訴巴爾杜斯應該到羅浮宮去臨摹古畫，臨摹普桑的作品。

自學：臨摹古畫

　　「我是自學者，我在羅浮宮臨摹而學習如何繪畫，特別是臨摹普桑的作品，他差不多是我的第一位老師，我喜歡他的一切，他的用色、他天仙似的超越時間的繪畫方式，特別是他畫的女性，影響我許多。」一次訪談中，巴爾杜斯如是說。

　　也許是接受了波納爾的建議，也許是巴爾杜斯自己的性向，在回到出生地巴黎時，十六歲矢志繪畫的巴爾杜斯真的沒有進正式美術學校，他去到巴黎藝術的大殿堂羅浮宮去臨摹古畫，臨摹十七世紀法國古典大師尼科拉・普桑（N. Poussin, 1594〜1665）的繪畫。普桑以知性經營出明確的形象與和諧的色彩，賦予畫面嚴謹冷靜的秩序、清明均衡的感覺，這是法國楓丹白露畫派與義大利文藝復興藝術特點的結合。普桑的人物安置於風景的一類作品，顯著地影響巴爾杜斯日後畫出的作品。

　　巴爾杜斯到羅浮宮主要臨摹的是普桑的〈愛科與那西撒斯〉（也即〈回音女神與水仙〉），巴爾杜斯為這幅畫面溫柔的華美、幻化的精微深深迷惑，特別是畫裡林泉水神棲宿草樹與花叢環繞的巖石中，更引得年輕的巴爾杜斯遐思。這畫的主題也即是詩人里爾克贈詩巴爾杜斯的主題。

　　由於父親的慫恿，一九二六年夏天巴爾杜斯到義大利探訪托斯干地區的藝術。他發現佛羅倫斯（徐志摩譯為翡冷翠）和阿雷宙

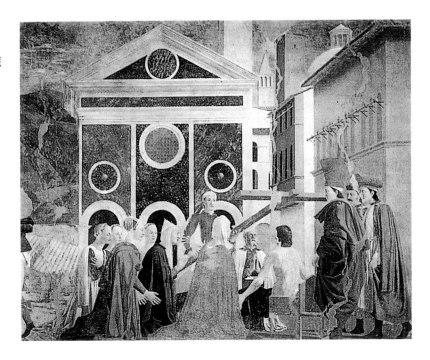

（Arezzo）地方彼也羅‧德拉‧法蘭切斯卡的壁畫。在阿雷宙，他以小幅油畫速寫臨摹了聖方濟各教堂的一組「真十字架傳奇」的壁畫，又到法蘭切斯卡的故鄉波爾哥臨摹濕壁畫〈耶穌復活〉。接著巴爾杜斯遊覽亞西西，細看了亞西西聖方濟教堂中喬托的壁畫。再返佛羅倫斯臨摹馬索里諾（Masolino, 1383/4～1447?）和馬薩其奧（Masaccio, 1401～1428）的壁畫。巴爾杜斯後來說：「是馬索里諾和馬薩其奧教了我所有構圖，作品幾何構圖的問題。」

　　巴爾杜斯後來多次遊訪義大利，甚至一九六一年至一九九七年長駐義大利。令巴爾杜斯鍾愛的是文藝復興最初的繪畫，不僅托斯干地區，十四、五世紀西納地區畫家們的作品他都留心。除馬索里諾和馬薩其奧，他也研看喬托、烏切羅（Uccello, 1396/7～1475），當然，彼也羅‧德拉‧法蘭切斯卡的壁畫最令他信服。

　　「法蘭切斯卡，對我來說是太淵博了！」巴爾杜斯感嘆地說。確實，十五世紀的義大利畫家中，法蘭切斯卡是最為藝術史家和畫家研究的對象，他師承馬薩其奧，追究和諧的知性構圖原理，他的作

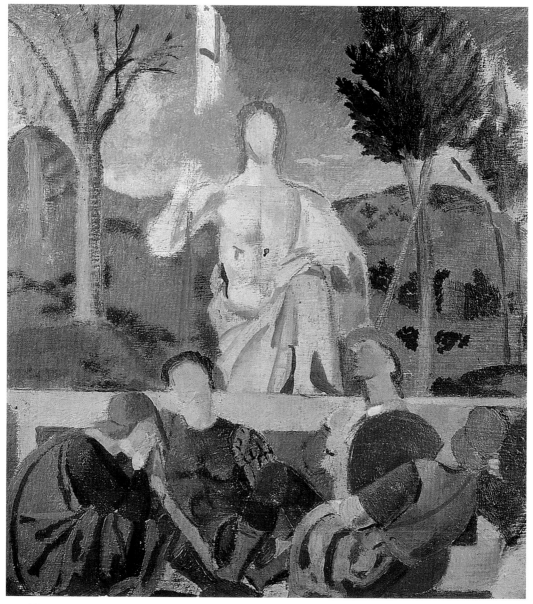

巴爾杜斯18歲赴義大利旅行，臨摹法蘭切斯卡的名畫〈耶穌復活〉　木板、油彩　29×31cm

品即透過幾何數學的法則來構成，空間層次分明，形象明確，結構緊密。而這些構成是畫家依循個人的觀點與直覺逐步解決，因而畫面在視覺上能夠平穩均衡外，又予觀畫者心理上深幽遼遠的感覺。法蘭切斯卡的人物有雕像一般的特質，自其中可以讓人感受到人體

赫傑與其子　1936年
木板、油彩
125×89cm
龐畢度中心國立現代美術館藏（右頁圖）

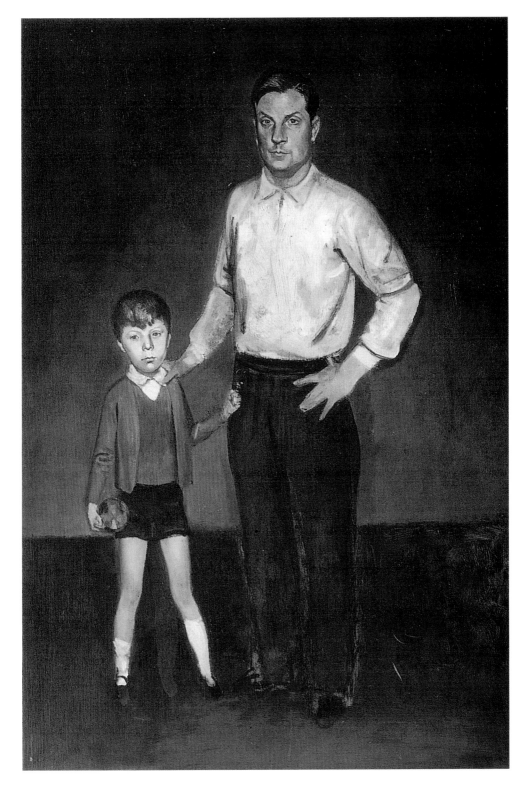

形內生命的神祕。巴爾杜斯的繪畫多方面受法蘭切斯卡的啓發，至為深巨。我們看到巴爾杜斯後來的作品，空間的安排、自然景物的描繪、人物雕像化的處理，帶有拙趣的造形法，在平靜冷淡的暈色中透露出亦幽亦明的曖昧之光，這都可以說源自法蘭切斯卡。

巴黎藝術朋友與聖日耳曼畫室

巴爾杜斯與母親一九二四年返回巴黎，那裡有哥哥彼爾和安排他們到巴黎的作家紀德等著。紀德那時早已寫成《納爾西斯的解說》、《地糧》、《窄門》等重要作品，正要發表《僞幣製造者》。巴爾杜斯見到他時覺得他像是一個西藏的僧侶。彼爾來巴黎後住進紀德蒙莫戎西的別墅，幫忙紀德一些文書工作。巴爾杜斯和母親在紀德的別墅稍稍作客，就由紀德一位朋友為他們找到居所。不過巴爾杜斯每星期都要到蒙莫戎西與哥哥見面。

巴爾杜斯與母親住到巴黎郊區日耳曼・昂・雷，十分靠近波納爾的家，常往來走動。巴爾杜斯說波納爾人十分和善，待他像一個叔叔或舅舅般殷切，給他多方鼓勵。有人以為這時候波納爾是巴爾杜斯的老師，巴爾杜斯表示他們之間的畫沒有任何相同之處，波納爾畫得快，巴爾杜斯則慢（巴爾杜斯說他甚至也沒有從自己的父母親作畫中學到什麼）。在巴爾杜斯剛到巴黎那年的十月，波納爾熱心地為他在巴黎的德呂葉畫廊安排了一場小型非正式的畫展，正是這個機會巴爾杜斯認識了摩里斯・德尼斯和阿伯特・馬凱德（A. Marquet）。德尼斯是波納爾的好友，兩人在年輕時代與然松（Ranson）、塞魯西那（Sérusier）和烏以亞（Vuillard）等人創立那比畫派，德尼斯是一個如紀德說的，一向都難滿意自己的人，對當時巴爾杜斯的畫也不表滿意，二人友誼沒有繼續。

由於波納爾的關係，年少的巴爾杜斯也認識了莫內和馬諦斯。一次父親帶巴爾杜斯到波納爾在維儂的鄉居，下午三人至附近散步回來撞見莫內等在門口，莫內從吉維尼來看波納爾。又一次父親帶他到波納爾家晚餐，馬諦斯也在場，馬諦斯跟波納爾說：「波納爾，你和我，我們是這時代最偉大的畫家。」波納爾的臉向來開

藍腰帶的女人
1937年
木板、油彩
91.5×68.5cm
法國亞眠畢卡第美術館藏
（右頁圖）

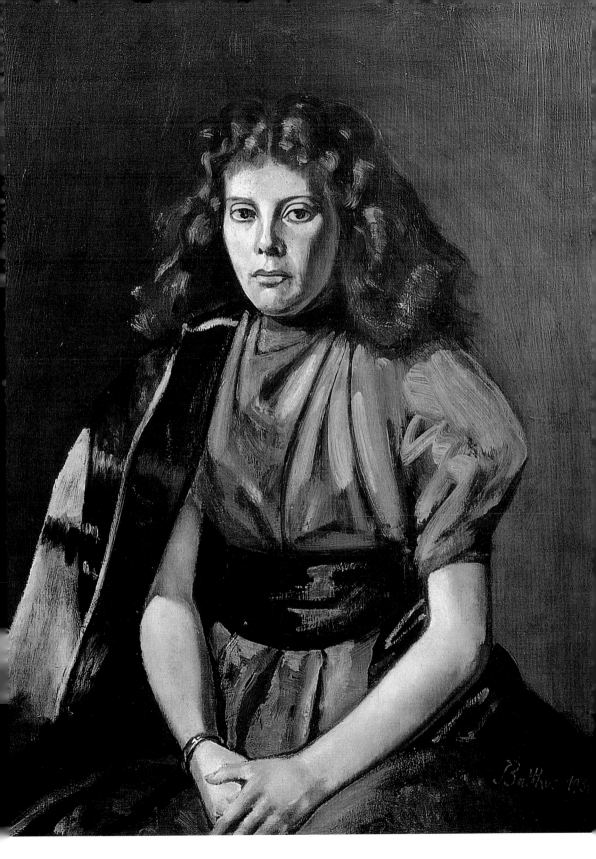

朗，突然黯沉，回答馬諦斯說：「你這樣說太可怕了，馬諦斯，如果我們兩個是最偉大的畫家，那可要令人傷心掉淚呢！」可見波納爾的誠懇認眞。做爲一個那比畫派發起人的畫家，竭力鼓勵巴爾杜斯到羅浮宮臨摹古典大師普桑的繪畫也就不足驚奇。因德呂葉畫廊非正式展覽而認識的馬凱德也同樣建議巴爾杜斯，那時候摒棄學院的現代派畫家還眞有人崇古。

一九三三年，巴爾杜斯在巴黎的聖日耳曼區附近菲爾斯坦貝格街四號有了他第一個畫室，那是一個堂表兄弟建築師讓給他的，從畫室的窗口看出，正好可見到德拉克洛瓦曾經工作的畫室。巴爾杜斯說沒有其他人能見到，只有他專有此特權。這樣的畫室也眞帶給他好運道，就在住進畫室不久，巴爾杜斯認識彼爾畫廊的老闆彼爾·洛埃伯（P. Loeb），馬上決定下年度爲他舉行個展。

巴爾杜斯一九三四年在巴黎彼爾畫廊做了第一次正式展出，那是一個專門支持超現實畫家的畫廊，嫌惡超現實藝術的巴爾杜斯由於藝術史家伍德（Uhde）的推使，又畫廊主持人洛埃伯確實激賞巴爾杜斯的〈街〉一畫，還有認識不久，而後成爲知交的傑克梅第也曾在該畫廊展出過，巴爾杜斯接受了這次展覽。「殘酷戲劇」的理論家和劇作家安托南·阿爾托爲文評介，自此成爲第一位支持巴爾杜斯繪畫的評論者，接著另一位詩人作家彼爾·瓊·朱弗也成爲巴爾杜斯早期極力的支持者。

畫家馬松一天來看巴爾杜斯的展覽，一腳踏進畫廊的門便喊：「這是具象畫」，憤然掉頭而去，馬松從此不願再見巴爾杜斯。但緣份讓他們於其他場合再遇，巴爾杜斯和馬松終成好友。一九四七年的夏天，巴爾杜斯到法國南部馬松的別墅過了夏天。

一九三六年，巴爾杜斯搬到羅昂庭院（Cour de Rohan）的畫室，離原來菲爾斯坦貝格街的畫室不遠，是老旅店式的建築，一個簡單沒有什麼美感的空間，巴爾杜斯擺上一張古老哥德式的床，竟增添不少光輝。在這個畫室裡，巴黎的人物都到過：畫家、雕刻家、演員、浪蕩文藝人、評論家、藝術商人都來見巴爾杜斯。三〇年代巴黎是世界的中心，世界藝術的中心。巴爾杜斯在這畫室裡畫了友人德朗和米羅及其女兒朵洛瑞。德朗早就是巴爾杜斯父母親的

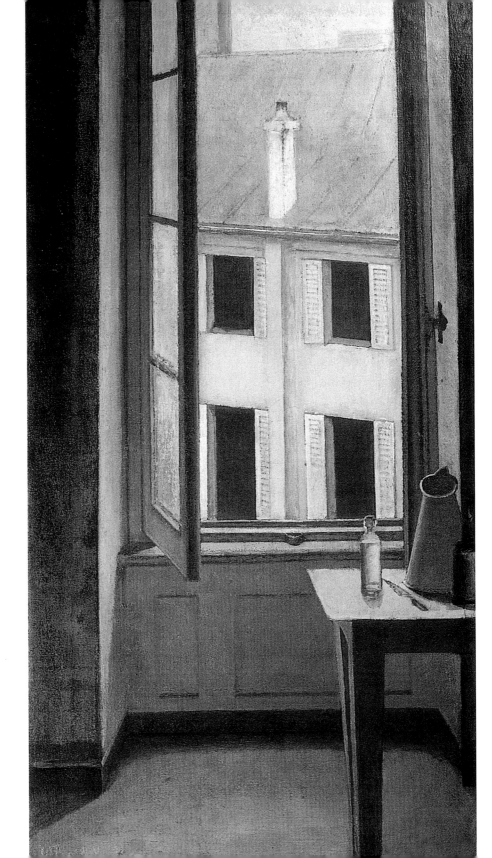

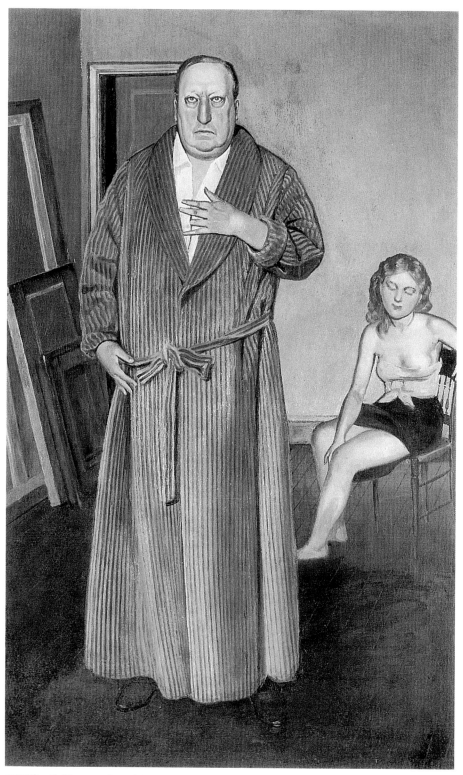

安德烈・德朗 1936年 木板、油彩 112.7×72.4cm 紐約現代美術館藏

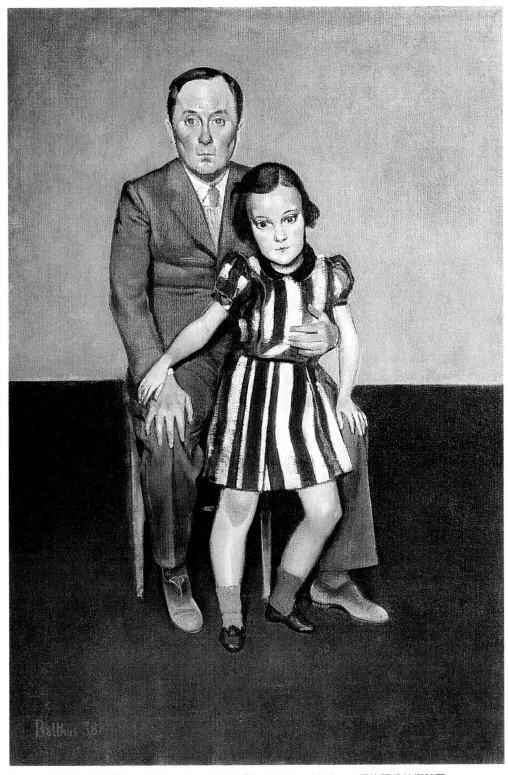

喬安‧米羅和女兒朵洛瑞　1937-38 年　畫布油彩　130.2 × 88.9cm　紐約現代美術館藏

朋友，靈敏有文化而且有趣。米羅當然是個天眞可愛的畫家，巴爾杜斯記得一次畢卡索看了米羅的畫，瞪著他說：「米羅在你這個年齡？」言下之意：「畫這種孩子氣的畫！」

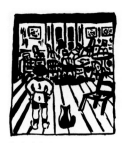

《咪畜》插圖

畢卡索卻早就認眞賞識巴爾杜斯。巴爾杜斯想到一九四七年，一天晚上在地中海岸的一個海濱城，他們與艾努亞德、馬諦斯、心理分析家拉康及其夫人以及作家喬治·巴泰以的女兒羅倫絲一起晚餐，餐後各自休息，只留畢卡索、巴爾杜斯和羅倫絲·巴泰以。巴爾杜斯與畢卡索進入深談，漸而畢卡索大事讚譽起巴爾杜斯，令巴爾杜斯臉紅不已。曾有說法謂畢卡索稱巴爾杜斯爲「廿世紀最偉大的畫家」，此話眞確性不得而知，但畢卡索確實是極早購買巴爾杜斯畫作的人，那是巴爾杜斯一九三七年畫的〈孩子們〉。畢卡索在一九四六年巴爾杜斯於巴黎的一個畫展中購得，畢卡索自己並沒有說，是傑克梅第告訴巴爾杜斯的。

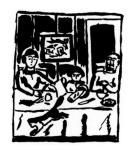

《咪畜》插圖

其實巴爾杜斯一生最推心的藝術至友是傑克梅第。傑克梅第曾加入超現實團體，巴爾杜斯在一九二四年到巴黎不久即進出格勒內爾街的超現實研究會，後來敬遠超現實主義藝術，不常再往與會，但跟超現實的主要成員如布魯東、艾努亞德，仍保持來往。認識傑克梅第是一九三三年的事，一天布魯東和艾努亞德把傑克梅第帶到巴爾杜斯的畫室，三人來意原想把巴爾杜斯拉進超現實團體裡。傑克梅第卻仔細評頭論足起巴爾杜斯的一幅畫。出了畫室，布魯東跟傑克梅第說：「你又樹了一個敵人」，這是傑克梅第後來告訴巴爾杜斯的。不久傑克梅第疏遠超現實諸人，而由於其他機會再遇巴爾杜斯。傑克梅第其實人十分溫和，只是談起藝術時認眞不苟，漸而巴爾杜斯把他看成一個兄弟，一個眞正可以談論藝術的人，一個他心中最有分量的藝術家。巴爾杜斯一生幾乎從不發表文字，但一九七五年巴黎克羅德·貝爾納畫廊爲傑克梅第做紀念展覽時，目錄上有他寫的一篇懷念傑克梅第的文章。

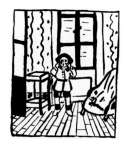

《咪畜》插圖

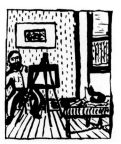

《咪畜》插圖

插圖與舞台設計

巴爾杜斯十三歲便發表他八歲到十歲時所畫、由里爾克作序的

《咪畜》插圖

《咪畜》插圖

《咪畜》插圖

《咪畜》插圖

插圖集《咪畜》，那是孩童時期生活、感情與閱讀的反應，到了十四歲巴爾杜斯漸長成爲一個成熟的少年，開啓他心靈的另一世界。他首次讀英國女小說家愛彌麗‧勃朗特（E. Bronte, 1818 ～ 1848）的長篇小說，頗受觸動，然而是在他到摩洛哥服完一年又半載的兵役之後，這部英國十九世紀中葉奇情小說才眞正在他的心裡催化發酵。故事中男女主角海士克利夫和凱瑟琳的情感狀況與心理活動深深纏繞著他，佔據他整個心思。就在一九三二年開始以墨水筆畫了一組素描，至一九三五年停筆，共繪有廿幅（其中十四幅留了下來）及另一些草圖和變體。

這組「咆哮山莊」的素描並不描繪全書，而是書前三分之一的部分，是海士克利夫自孩童時到少年期與凱瑟琳沒有結局的愛情之寫繪。素描中巴爾杜斯借海士克利夫自比，反應年少時的自己對愛情和生活的憧憬、好奇、衝突與失望，還有困擾他的蠢蠢欲動隱密的慾念。那時他深深愛上幾年後成為他第一位妻子的安東尼特‧德‧瓦特維爾，一心想征服佔有她，然安東尼特是一個刁鑽難解的女孩，而且已經與他人訂了婚，如此造成巴爾杜斯心理上種種困擾。這組素描就是這些困擾的具體寫照。

　　以素描本身的角度來說，巴爾杜斯「咆哮山莊」的墨水筆組畫並沒有特殊奇特之處，但是年輕的巴爾杜斯在掌握紙面上人物的動作姿態頗屬達練。整體上看，戲劇效果相當顯著。這套插圖並未出版，但在一九三五年部分刊登於《米諾駝爾》雜誌。《咆哮山莊》小說不僅促使巴爾杜斯繪作了這套插圖性的素描，也讓他在油畫的創作上，轉而移用了情節和人物形象，這或許是更重要的。

　　由於藝術史家、畫家的父親也從事舞台設計，巴爾杜斯早年便開始嘗試這方面的工作。一九二二年他為慕尼黑的一個劇院繪作了一個有關中國戲劇的一組舞台與服裝設計，未被採用，雖如此十四歲的少年有這樣的經驗亦屬難得。一九二四年巴爾杜斯剛到巴黎不久也加入巴黎一個劇院這方面的工作，而真正開始是一九三四年詩人舒貝維爾譯成法文的莎士比亞喜劇「皆大歡喜」的演出。巴爾杜斯的舞台服裝設計真正上場。

　　一九三二年一日在聖日耳曼區文藝人常聚的「雙鵲」（Deux Margot）咖啡館，安托南‧阿爾托走近巴爾杜斯說很想與他認識，如此一段友誼開始。一九三四年巴爾杜斯在巴黎彼爾畫廊的首次個展，阿爾托為文介紹後的下一年，回請巴爾杜斯為他的一部實驗性、所謂的「殘酷戲劇」做舞台與服裝設計。那是在巴黎瓦爾格南戲院上演，阿爾托自寫自導並且自己參加「盛西一家」（Les Censi）的演出，巴爾杜斯欣然同意加入工作，設計的結果令阿爾托十分歡喜，他稱巴爾杜斯的設計「壯觀、極端寫實，實為精心建構，況且還有一種特殊夢幻的感覺」。然而這部戲劇的上演在財務上造成一大災難，因為那是新的、革命性的演出，不能討好觀眾。

安托南‧阿爾托畫像
1935年　畫紙、鉛筆
30.5 × 23.5cm
私人收藏

「盛西一家」草圖
1935年　紙、墨
31 × 28cm
紐約彼爾‧馬諦斯收藏

「戒嚴」舞台佈景圖繪
1948年　紙、墨

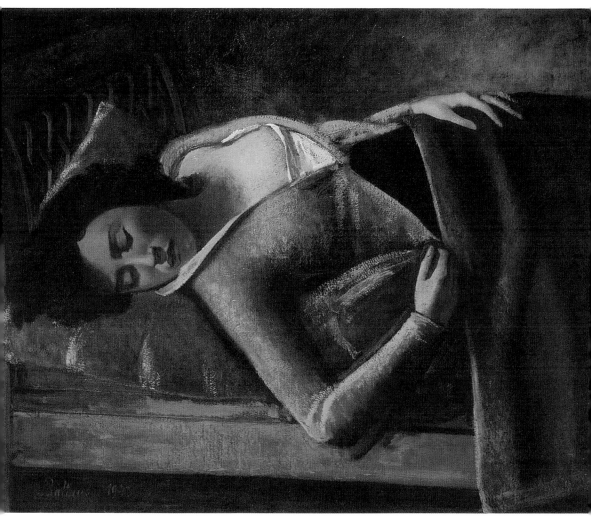

朦朧入睡的少女　1943年　木板、油彩　79.7×98.5cm　倫敦泰德美術館藏

　　巴爾杜斯再參與戲劇工作是二次大戰後了，一九四七年巴爾杜斯認識卡繆，他說卡繆是個極度敏感的人，他懷疑這樣的人如何能與沙特共處，兩人如此不同。一九四八年巴黎馬利尼戲院上演卡繆的「戒嚴」，巴爾杜斯承卡繆之請做了該劇的舞台服裝設計。卡繆回報，為一九四九年巴爾杜斯在紐約彼爾‧馬諦斯畫廊的展覽寫了前言「耐性的泳者」。巴爾杜斯認為卡繆十分貼切了解他的繪畫。

　　接著一九四九年巴爾杜斯也為舞蹈家包理斯‧科克諾（Boris

Kockno）的芭蕾舞劇「畫家與模特兒」做了舞台和服裝設計。一九五一年還為科克諾畫了像，為此科克諾寫了一篇文章記述（這畫像很受畢卡索欣賞）。

巴爾杜斯的父親曾為瑞士伯恩的一場莫札特歌劇「魔笛」的演出做了舞台服裝設計。巴爾杜斯生平第一次去看歌劇大約在十一、二歲。他一生崇拜莫札特的音樂，能熟記歌劇的各個曲調。他曾說：「我要我的繪畫像莫札特音樂那樣，有大眾能感親切的章構，又同時產生超越自然的力量。」一九五〇年法國南部普羅旺斯省愛克斯城國際音樂節演出莫札特的歌劇「大家都一樣」，巴爾杜斯得以主筆舞台服裝設計，他整整花了六個月的時間參與每場排練，仔細聆賞了解音樂才著手構圖，這是一次巴爾杜斯的藝術與莫札特的音樂親密結合。

義大利歌劇作家烏勾・貝提（Ugo Betti）也曾商請巴爾杜斯合作，為他一九五三年上演的戲劇「山羊島的罪惡」做設計。直到一九六〇年巴爾杜斯還參與莎士比亞悲劇「裘利歐・凱撒」演出在這方面工作，一九六一年他出任羅馬法蘭西學院院長以後便無暇再分身於戲劇。這原是巴爾杜斯繪畫以外的一大癖好，而一生中他參與了近十齣戲劇的舞台服裝設計，是一連串嚴謹認真的工作，不能說是業餘。

最初所繪巴黎景色及兩幅重要街景

巴黎畫家一般喜歡在蒙馬特活動，文藝人則在拉丁區聖日耳曼大道，即第五、第六區，自盧森堡公園附近、巴黎大學索邦本部到聖米榭大道一帶。巴爾杜斯一九二四年由瑞士回到出生地巴黎之後，常出入的較是文藝人穿梭的地帶。他最初在巴黎的繪畫便是這一帶給他感受的寫繪。他畫〈盧森堡的孩子們〉、三幅〈盧森堡公園〉、〈奧戴翁方場〉，延伸走近塞納河旁畫〈新橋〉和〈岸邊〉，圖見36、37、38、39頁都屬中型畫幅。到一九二九年巴爾杜斯做較大的嘗試，畫了〈街〉。直到此畫，巴爾杜斯都還在揣摩階段。〈街〉一畫中雖見往圖見41頁後繪畫的端倪，仍現出多方未能掌握之處，當然這時候的他，只有

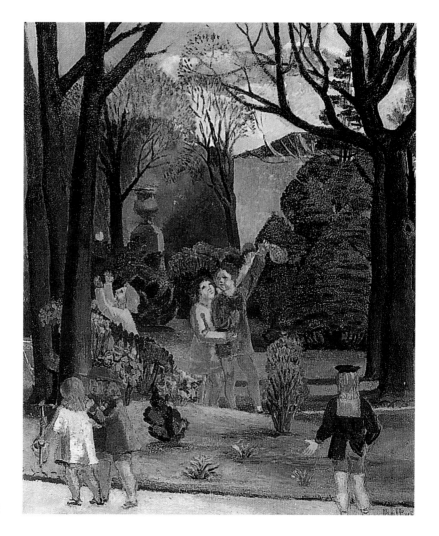

盧森堡的孩子們
1925 年　畫布油彩
72 × 59cm　私人收藏

廿一歲。

圖見 42 頁　　　一九三三年巴爾杜斯重畫〈街〉，較一九二九年畫的尺寸還大。同樣的地點、同樣的取景角度、同樣的房屋建築，卻有不同的寫繪。人物更換，保留者則衣著、姿態、表情上有所演變。整個畫面較清晰，感覺上較明朗堅定。通常大家談論〈街〉是指一九三三年的這幅畫。

　　巴爾杜斯相隔四年所畫的兩幅〈街〉，同是巴黎第六區的波旁城堡街（Rue Bonbon-Le Château），在布西街（Rue Buci）和雷休德

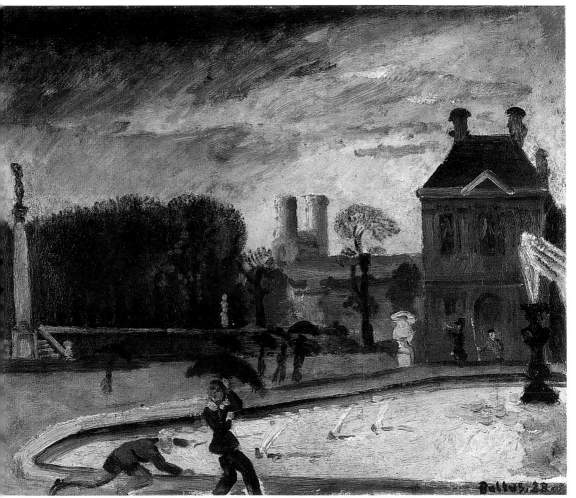

盧森堡公園　1928年　畫布油彩　46×55cm　私人收藏

街（Rue de l'Échaudé）之間。巴爾杜斯三○年代在菲爾斯坦貝格街
畫室的附近，首幅的〈街〉較第二幅的景色顯得陳舊。手工藝時代
的巴黎，木匠抬著木板橫過路，家庭主婦兜著圍裙抱著孩子走著，
父親緊拉男女兩孩子的手，戴高帽的餐館廚師徐緩移步。前景小男
子似一推車叫賣的小販，正面朝前而身略側，兩輪車在後，不像在
等生意，像是在發呆；畫後景還有一匹馬拖著車，由於在畫布上打
上一層透明膠又畫筆觸點上色，和所有顏料都混上白色的緣故，整

奧戴翁方場　1928年
畫布油彩　100×88cm
巴黎私人收藏
（右頁圖）

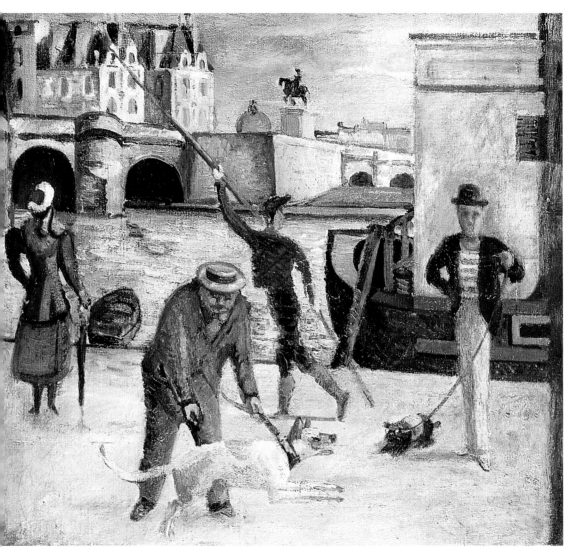

新橋　1928年　畫布油彩　73×79cm　私人收藏

幅畫呈斑剝古舊的感覺，看來似文藝復興早期的濕壁畫。

　　之後的〈街〉，馬車不見了，似小販的人物改爲一少年，直步
走來，迎碰一位黑衣黑帽飾紅邊的女子，仍是兜著圍裙、穿拖鞋、
抱著孩子上街的母親，然髮型衣飾變了，手臂上的紅衣女童改爲母
親刻意打扮的男孩，短褲小套裝、紅絨球平頂帽。畫中央斜抬木板
過街的木匠依舊，但白衣白褲鮮亮許多。白高帽的廚師仍在，背後

岸邊　1929年
畫布油彩
73×59.8cm
私人收藏　（右頁圖）

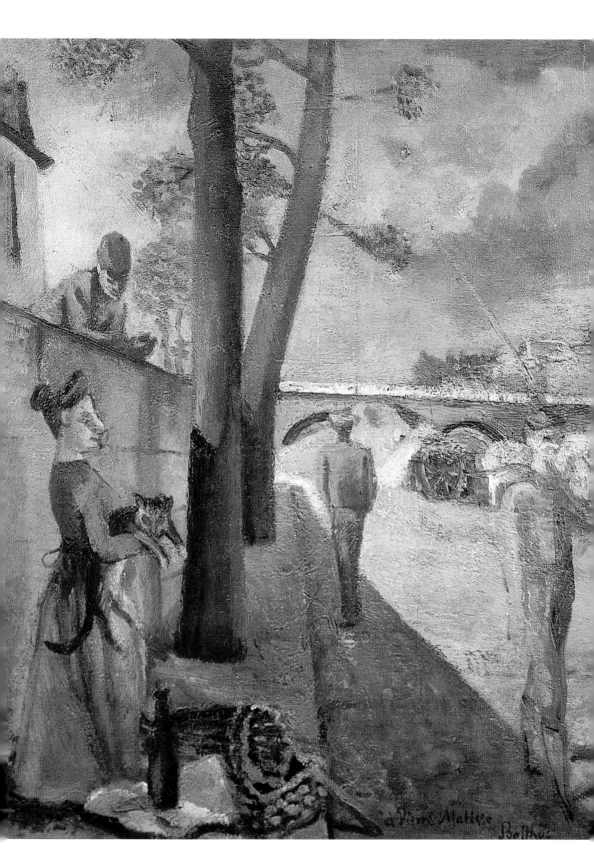

à Pierre Matisse
Balthus

瑪多西安夫人與其女達
莉黛　1944年
木板、油彩
54×43cm　私人收藏

　　兩模糊身影則抹去。父親拉著兩孩子的三人一組改畫爲一對少年男
女相拉扯，一小女童專注玩球。街上三、四幢房子都煥然一新，好
似門窗牆壁都整修漆刷過，連條紋的遮陽棚和遮陽棚下的街燈都換
上新的。畫家此畫的下筆沉著耐心許多，人物和背景都細細描繪，
輪廓造形清楚明晰，盡量減少筆觸，畫面堅實明亮。
　　前後兩幅〈街〉都呈黃褐色調，是老巴黎之色？不同的是首幅
畫，色面朦朧渾暈一片，只有極少部分的對比色；後者色面結實，
在黃褐色的整體上，多處突顯朱紅，並以少女的深藍裙、女童的綠

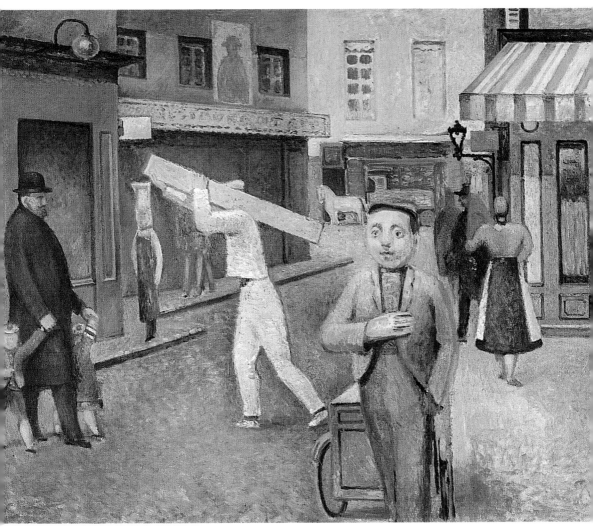

街　1929年　畫布油彩　129.5×162cm　私人收藏

帽與土耳其藍球拍為對比，另外人物衣著的黑白對照也十分顯著。

　　這是巴爾杜斯早年的油畫。一九二六年旅行義大利的印象猶新，馬薩其奧、烏切羅的人物安排法，不以單眼透視，而是散點佈局，特別是彼也羅・德拉・法蘭切斯卡的人物造形，巴爾杜斯襲而用之。兩畫中央抬木板過街的男子幾近阿雷宙聖方濟教堂裡「真十字架傳奇」中舉著十字架的男子，或是該教堂〈沙巴皇后的預言〉之畫，那個穿白衣縮頸、一腳朝前、肩上扛著木條的人。

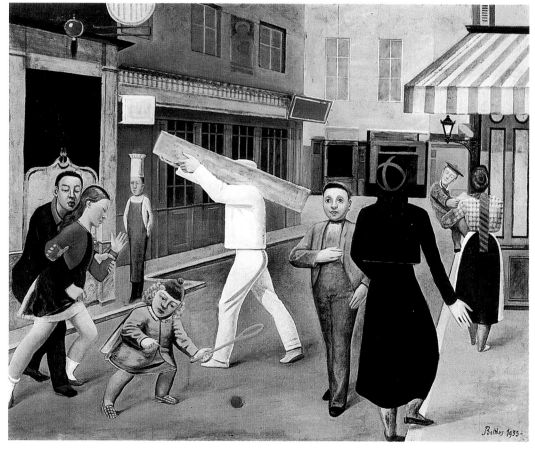

街　1933年　畫布油彩　195×240cm　紐約現代美術館藏

　　巴爾杜斯少年時便開始嘗試舞台設計，這兩幅〈街〉的幾面建築看來毗連，卻似舞台上佈景的拼排，人物像是演員出現在幻化的舞台，茫然呈於觀眾眼前。巴爾杜斯把人物運動的瞬息姿態凝固，好比電影投射機的放映霎然停格，人物活動暫停，一停似至永恆，這是巴爾杜斯一生繪畫的特色：景物、人物在瞬間凝固，在凝固狀態裡我們靜看到生命背後的寂然。人很孤獨，畫中各人的眼神內斂，各有所思，或茫然朝前，巴爾杜斯所繪人物狀態若非與人衝突（迎面相撞或互相拉扯），即是自我封閉與人隔絕。抬木板的白衣男子或許就是巴爾杜斯自身精神的寫照？頭臉遮掩，詭密令人猜疑。

街（局部）　1933年
畫布油彩
195×240cm
紐約現代美術館藏
（右頁圖）

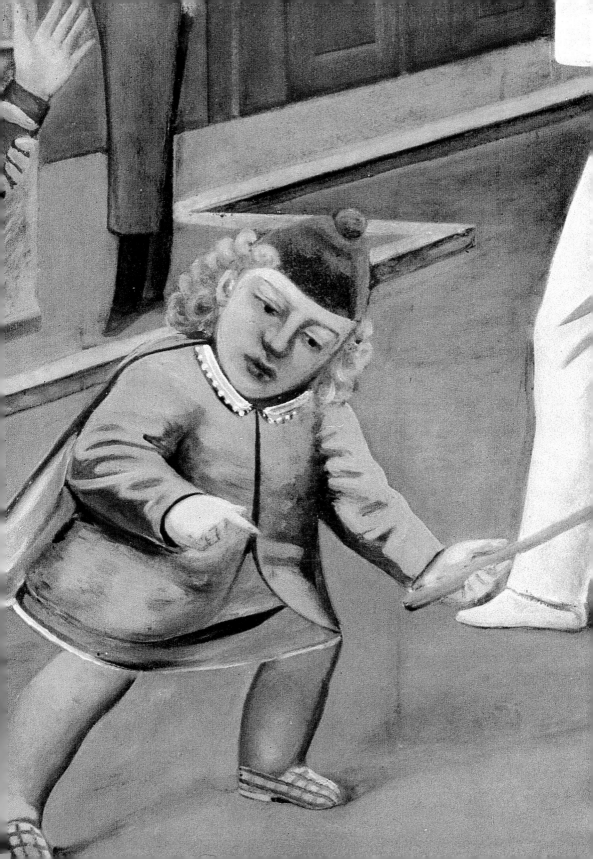

聖安德烈商業通道　1952-54年　畫布油彩　294 × 330cm　私人收藏

　　巴黎彼爾畫廊的主持人彼爾‧洛埃勒一九三三年秋冬來到巴爾
杜斯菲爾斯坦貝格街的畫室，一見第二幅的〈街〉，立即決定來年
春天為他舉辦個展。這幅畫之後又展於紐約彼爾‧馬諦斯畫廊，為
美國收藏家索比（James Thrill Soby）購藏。

　　要等到一九五二年，巴爾杜斯才又著手另一幅重要的巴黎街景
〈聖安德烈商業通道〉。二次大戰後巴爾杜斯再自瑞士回到巴黎，還
是回到第六區，在一九三六年便擁有的羅昂庭院的畫室工作（一說
是友人埃里歐提借給他畫室）。〈聖安德烈商業通道〉，即是描繪

聖安德烈商業通道
（局部）　1952-54年
畫布油彩
294 × 330cm
私人收藏（右頁圖）

畫室出來轉角的短街。那應該是星期日的時候，商店大多關門，只有麵包店還開著，畫家買了棒形麵包經聖安德烈商業通道要往右轉回他的畫室。他左側迎來一灰狗、一戴帽提皮包持拐杖的駝背老婦。背後左邊稚齡女童坐在街邊行人道台階上，對著小木椅上的娃娃耍玩，金髮女孩攀在窗欄板，窗內探出一個頭，稍遠的門前，站立著人。畫家右手後的另一行人道上，一禿頂老頭蜷曲彎坐；往前，黑膚女孩撐著下巴站立，成為畫的最前景，這就是聖安德烈商業通道的一幕近於無聲的戲劇。三面建築的牆仍如三片舞台佈景，格局出幽幽瘴瘴的畫面。

全幅畫泛著暗綠與淺金的微光，光源無定所，就如人物散點安置，沒有固定於透視中線，光映在每個人物（娃娃、狗）的頭頂與肩背，光也映在建築物的牆與街面上；建築物上的門窗、店面，或堵塞、封緊、半敞、遮掩，或開向闃黑，每一個方格或長方格，都是一片暈色調的實驗，即使金髮女孩，綠衣暗橘色裙與紅窗欄板的對比，黑膚女孩金黃衣與灰藍裙，及畫家藍灰上衣的對比都是細微間色的縝密處理，巴爾杜斯在這幅畫上暗調色光的深究、細研，可謂極盡全力。

全畫沒有陰影或僅有微薄的陰影，因而無時間感，仍是不定的時間、凝滯的人物，除了金髮女孩與窗內的人似有溝通，階前小女童以手勢與娃娃比劃，其餘的人都在各自的孤寂乖異之中。廿世紀五○年代的人物和景色就如一四○○年代壁畫上的一般情調，幽暗玄祕，連畫家也背對我們走去，留下謎語。這就是西方古代繪畫珍貴的形而上精神，即是這樣的特質，〈聖安德烈商業通道〉一畫，將自身臻於古代大繪畫的高度。

巴爾杜斯在這畫中與〈街〉一畫同樣援用了彼也羅·德拉·法蘭切斯卡的一些形象，譬如門窗開關的方式，那個坐於地的老人也近似法蘭切斯卡畫中臨終時的亞當，有著同樣的側面，也同樣地坐在大構圖的右邊。說到畫中的兩位大女孩，是巴爾杜斯人物畫中愛麗絲與凱西的另一演變。老婦則類似英國版畫家奧格爾士（Hogarth）〈早晨〉一畫中那位老小姐的造形。而畫家的背影讓我們認識到他高大修俊挺直的身材。

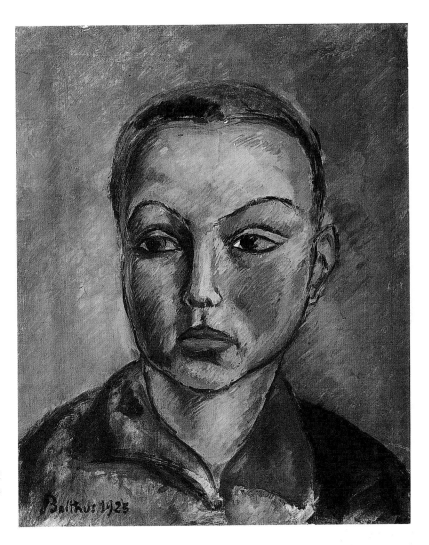

一個年輕男孩的畫像
1923年　畫布油彩
41 × 32.5cm
私人收藏

　　為畫這幅〈聖安德烈商業通道〉，巴爾杜斯作了兩幅練習，一幅僅是街景，無人；另一幅則是黑膚女孩的練習。正式的畫幅許多人認為是一九五二年在巴黎開始，一九五四年在夏西堡完成，巴爾杜斯自己則說，此畫完全是遷往夏西堡以後畫的。

人像

　　巴爾杜斯一生所繪的人像印上畫冊的不下卅、四十幅，在全部作品中比重相當大。他最早的第一幅油畫是〈一個年輕男孩的畫

十二歲的瑪麗亞‧弗勒貢斯基公主　1945　厚紙、油彩　82×64cm　私人收藏

十二歲的瑪麗亞‧弗勒貢斯基公主（局部）　1945　厚紙、油彩　82×64cm
私人收藏（右頁圖）

特蕾茲畫像　1936 年
畫布油彩　62 × 71cm
瑞士私人收藏

像〉，之後，巴爾杜斯陸續為多位友人、模特兒畫像，也接受一些
肖像訂件。這些人像中，畫家安德烈・德朗的畫像最受人注目。畫
家朋友裡，他也為米羅和其女兒畫像：〈喬安・米羅與女兒朵洛
瑞〉。其模特兒在三○年代是住在鄰街、父親失業的女孩特蕾茲・
布朗夏爾，四○年代是羅倫絲・巴泰以──作家喬治・巴泰以的女
兒，五○年代是姪甥女、十分令他喜愛的模特兒費德黎克・提松，
梅迪西莊園時代則是在莊園工作的義大利太太的兩個女兒：卡媞亞
和米切黎娜，巴爾杜斯都為她們畫下多幅單獨的素描與油畫。巴

特蕾茲　1938 年
畫布油彩
100.3 × 81.3cm
紐約大都會美術館藏
（右頁圖）

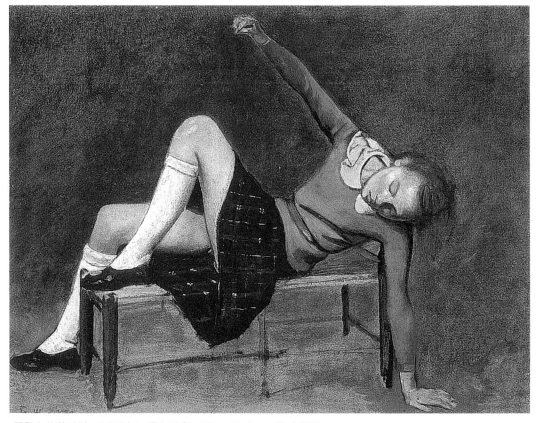

長凳上的特蕾茲　1939年　畫布油彩　71×91.5cm　私人收藏

爾杜斯也為畫商，如彼爾·馬諦斯及其夫人、畫商彼爾·洛埃伯的
夫人等作畫像。另外為名門夫人作的〈諾埃爾子爵夫人〉、〈安娜
維夫人的畫像〉、〈阿蘭·羅契男爵夫人的畫像〉等。還有家庭畫
像如〈穆容－卡松特家庭〉和〈M. L de Ch.與孩子們的畫像〉都相
當精彩。巴爾杜斯一向不喜露面，畫作中的畫家自己常是背影，但
他至少還是為自己作了一次側面寫照，一九四○年的〈自畫像〉和
一次正面呈現：一九四九至一九五○的〈自畫像〉。

　　野獸主義畫家安德烈·德朗即早便是巴爾杜斯父母親的朋友，
一九三二年以後二人更熟稔，一九三六年巴爾杜斯搬到羅昂庭院畫
室，德朗的畫室就在他下層。在畫〈山〉的時候，巴爾杜斯的畫室

羅倫絲畫像　1947年
畫布油彩　80×60cm
私人收藏（右頁圖）
圖見61頁

圖見62、63頁

圖見64頁

圖見80、81頁

52

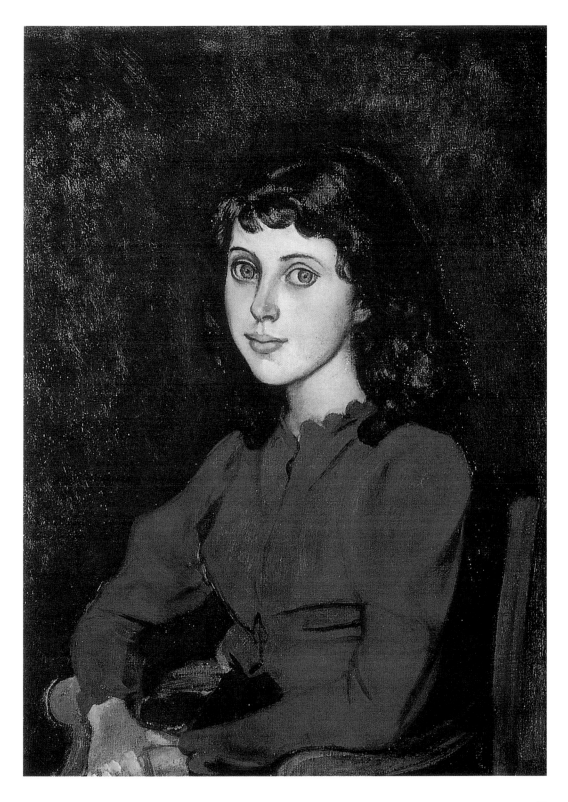

不夠大就借德朗的來工作。一九三六年巴爾杜斯為德朗畫一肖像， 圖見28頁
成為巴爾杜斯最重要的肖像作品。巴爾杜斯提到德朗時說：「德朗
十分碩大，我總是把他比成一團雲、流動的形：他像換襯衫一般地
改變主意！」巴爾杜斯畫德朗時並沒有把他畫成一團雲，而是畫成
穩重的木材，穿著如木料細紋的寬大長袍，仍是藝術家纖細的手和
指端，臉龐卻飽滿厚實，堅定如一面山，兩眼炯炯凝視，令人懾
服，卻有些引人發笑。德朗在自己的畫室裡，右手側一堆畫框，左
手後的模特兒已累得垂下眼皮，德朗仍精神奕奕，思索他的繪畫，
並似乎想為繪畫抗爭什麼。為了這幅畫，德朗站著給巴爾杜斯畫了
廿多次（一說此畫畫於巴爾杜斯畫室，此時德朗住在巴黎另一端，
每次步行來給巴爾杜斯畫，那女模特兒則是巴爾杜斯直接從德朗的
畫取用）。

　　米羅是純樸和藹的畫家，老年時的多幀照片，顯得渾然忘我。
巴爾杜斯的〈喬安・米羅和女兒朵洛瑞〉，畫裡呆滯的米羅並不像 圖見29頁
畫家，倒像一個普通的西班牙人，鞋襪穿得好看，衣服質地也不
錯，生活似乎十分過得去；畫中的米羅神色凝然，似有牽掛，即使
女兒在膝旁。朵洛瑞高額頭，大眼睛，猜不透她在想什麼。也許小
女孩十分不耐煩，巴爾杜斯說她像水銀一樣動來動去。這幅畫花費
一年多才完成。

　　巴爾杜斯一九四○年為自己畫的側面像左手執畫筆，右手握一 圖見64頁
擦巾，眉眼緊鎖，大概在苦思繪畫。一九四九至五○年，巴爾杜斯 圖見60頁
又畫自己，那是他四十一、二歲時，這畫上的他顯得比一九四○年
時慧黠而調皮，穿工作服戴白手套，一手扶在木條箱上，也許正在
為劇院幫忙舞台佈景的實地工作（他在1949年為包理斯・科克諾芭
蕾舞劇「畫家與模特兒」，1950年為莫札特歌劇「大家都一樣」做
舞台與服裝設計）。巴爾杜斯刀削的面頰、高尖的鼻、深陷又眼光
遠射的大眼、薄而寬抿笑意的唇，他以眼睛告訴你，我含笑而不懷
好意，我詭譎又冷眼看你。

三○年代的室內人物畫

費德黎克　1955年
畫布油彩
80.5 × 64.5cm
私人收藏（右頁圖）

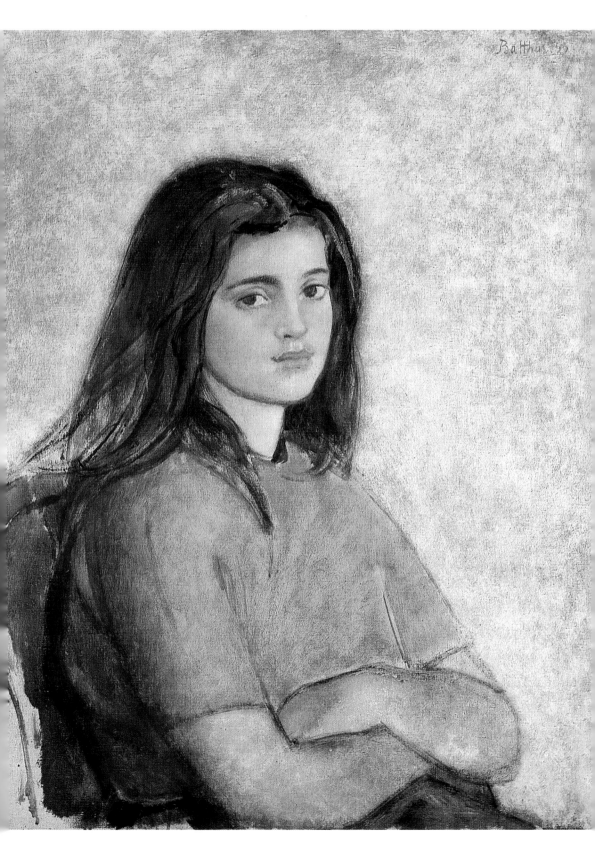

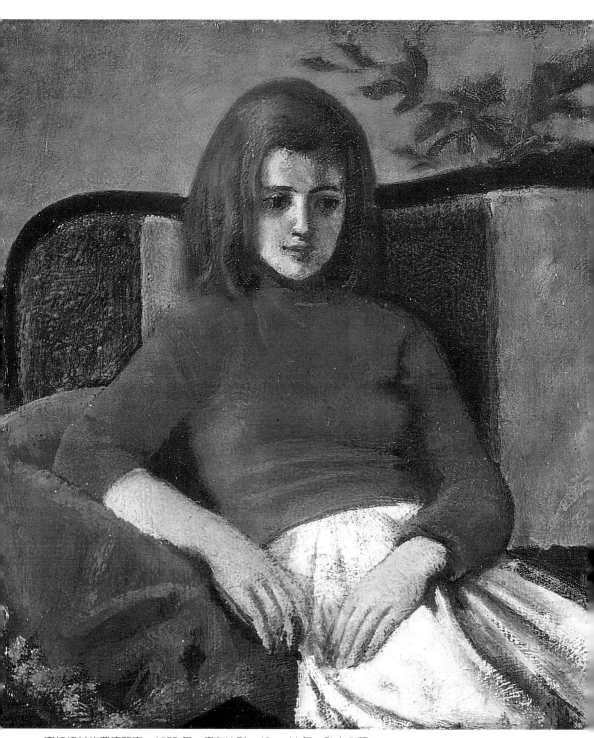

穿紅線衫的費德黎克　1955 年　畫布油彩　49 × 44 年　私人收藏

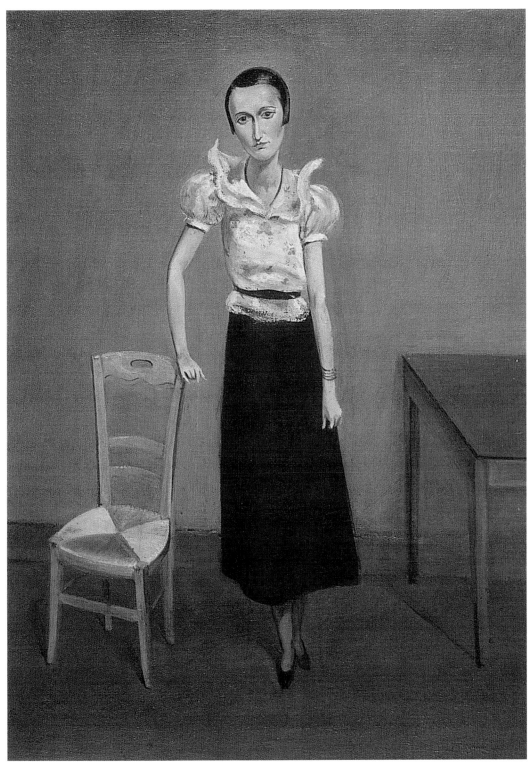

洛埃伯夫人　1934 年　畫布油彩　72 × 52cm　阿爾伯・洛埃伯藏

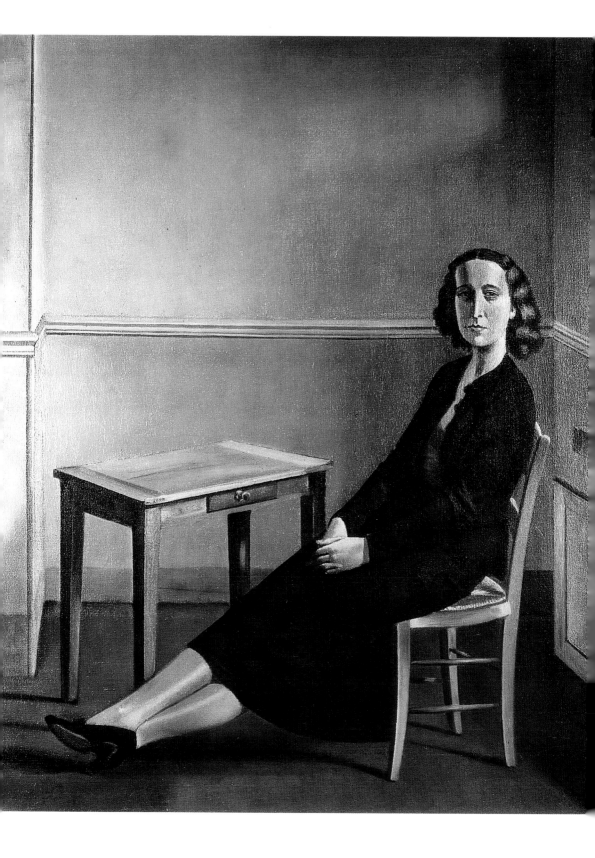

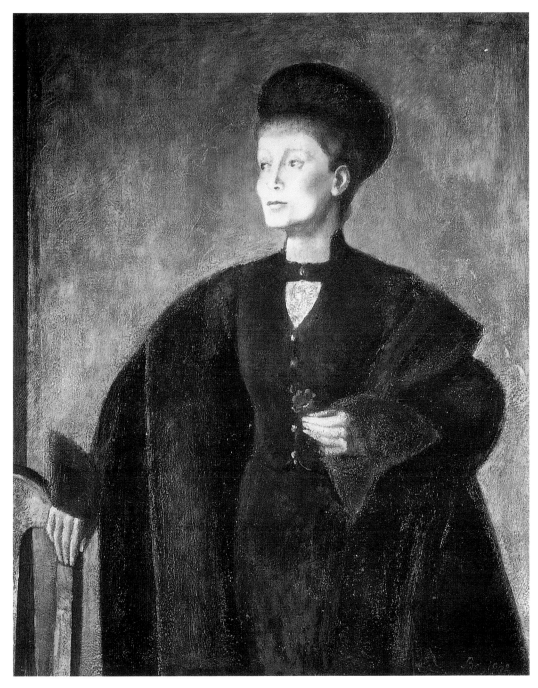

安娜維夫人的畫像　1952年　畫布油彩　108×90cm　私人收藏

諾埃爾子爵夫人　1936年　畫布油彩　135×160cm　私人收藏（左頁圖）

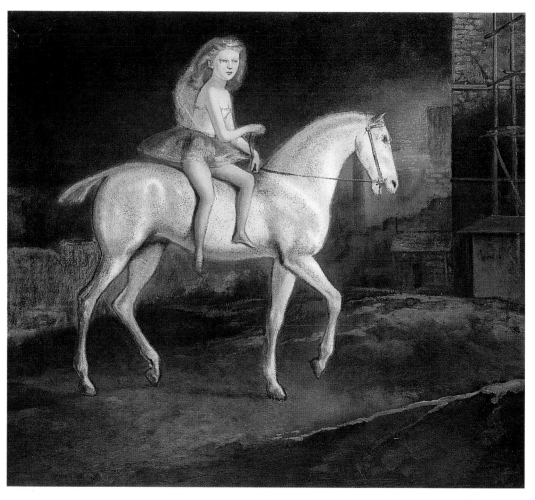

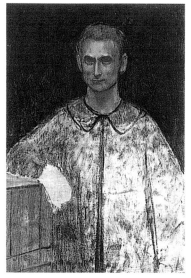

騎馬的女人　1944年　紙板、油彩　80×90cm（上圖）

自畫像　1949年　畫布油彩　116.8×81.2cm
瑞士私人收藏（左圖）

阿蘭・羅契男爵夫人的畫像　1958年　畫布油彩　190×152cm
私人收藏（右頁圖）

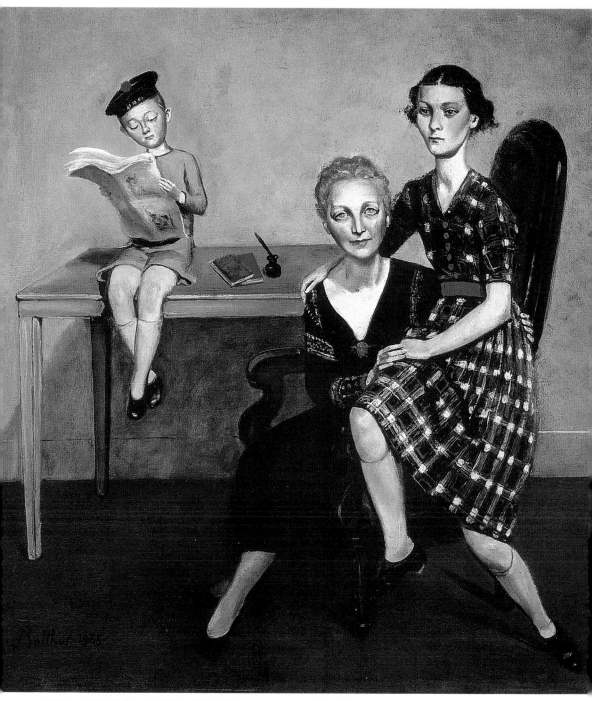

穆容－卡松特家庭　1935 年　畫布油彩　72 × 72cm　私人收藏

穆容－卡松特家庭（局部）　1935 年　畫布油彩　72 × 72cm　私人收藏（右頁圖）

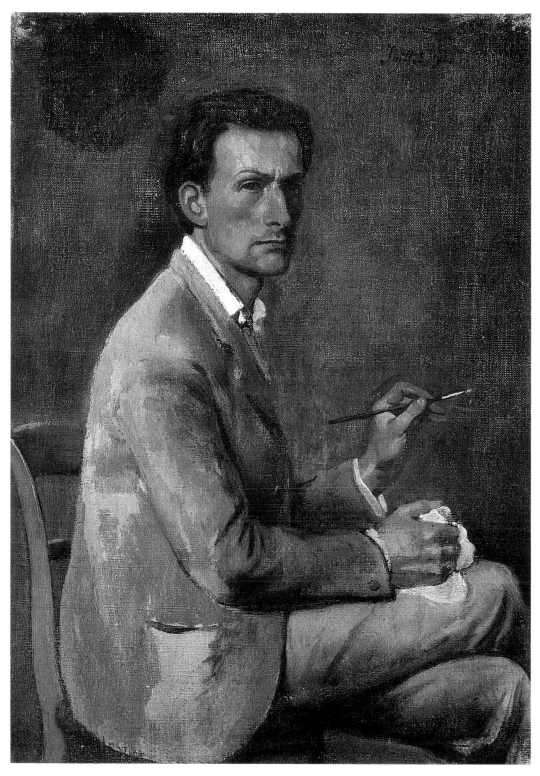

自畫像　1940 年　畫布油彩　44 × 32cm　畫家自藏
自畫像（局部）　1940 年　畫布油彩　44 × 32cm　畫家自藏

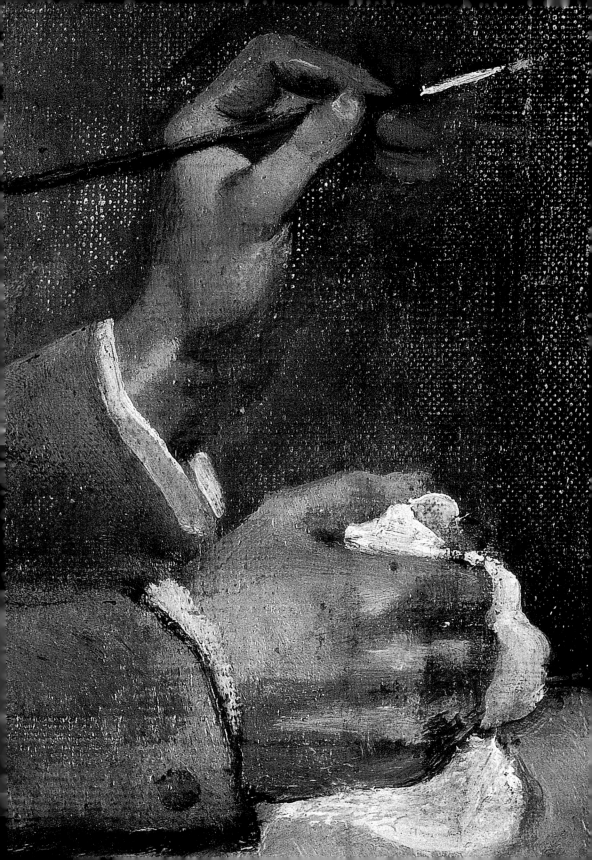

深爲愛彌麗・勃朗特的小說《咆哮山莊》的情節所纏繞，巴爾杜斯作了一組插圖式的素描意猶未盡，以油畫繪出了〈凱西的梳裝〉，凱西（即凱瑟琳）、海士克利夫和凱西的管家同時登場。凱西著浴衣，前身全赤裸，斜立梳裝檯前，足蹬黑色半跟拖鞋。她的臉龐、身軀、浴衣，全般象牙色澤，似有光照自前方，凱西通體明亮剔透，然微舉的圓臉、灰色的眼眸滿是迷惘。海士克利夫黑上衣、褐棕色褲與鞋，身略前傾側坐一椅上，臉色沉暗，多思慮的神情顯見。女管家灰衣黑裙與圍兜，專心一致爲凱西梳理亂髮，她是典型的英國管家，深知凱西與海士克利夫的心情，她的側面和眼是全畫祕密的中心。

　　〈凱西的梳裝〉這畫中海士克利夫　巴爾杜斯自己的寫照，而凱西則是他當時的情人，不久以後成爲他夫人的安東尼特・德・瓦特維爾的影射。巴爾杜斯說凱西也可能是他自己，他深愛《咆哮山莊》這書，不僅在海士克利夫身上，在每一個人物中都找到一點自己。巴爾杜斯認爲海士克利夫和凱西是難分的一體，凱西說：「我是海士克利夫，他總在我的意識之中」，海士克利夫向凱西說：「我並沒有碎妳的心，是妳自己打碎的，而妳心碎時，我也心碎了。」這大概也是巴爾杜斯與安東尼特的情愛狀況。二人年幼即相識，在瑞士貝唐貝格，那時她才四歲。青年時巴爾杜斯追求安東尼特，她卻已與人訂婚。巴爾杜斯說她是天生貌美又奇異的女子，美麗聰明，自信又刁鑽任性，而且充滿貴族氣息，他們之間有綿密的書信往來，後結集出版。巴爾杜斯與安東尼特一九三七年結婚，而至終還是分開。

　　巴爾杜斯一向也著迷於英國卡羅爾的童話小說《愛麗絲夢遊仙境》和田尼爾依此書故事所作的插圖素描。一九三三年巴爾杜斯畫〈愛麗絲〉僅是取他喜愛的書和插圖的女孩之名。畫中的愛麗絲是另 圖見68頁 一個成熟的少女。詩人評論家彼爾・瓊・朱弗寫著：「這個奇異的女子理當是我夜晚的伴侶，但是她的左乳房太沉，腿近乎男性化，不能引起人隱晦的慾望。」而「吸引我的是這繪畫，這畫的精準，這畫濃郁的肉感，是這樣『愛麗絲』成爲我的伴侶。」此畫後來由義大利詩人涅里・黎西（Neli Rici）購藏（以當時的一千法朗），他

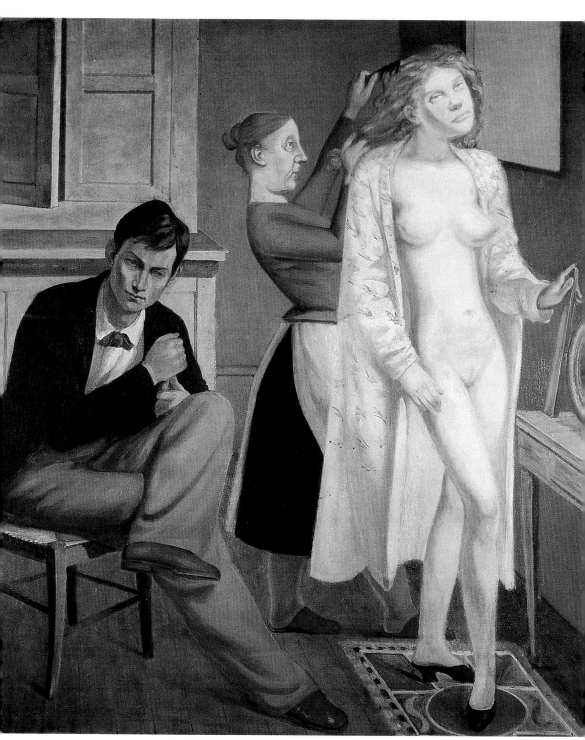

凱西的梳妝　1933 年　畫布油彩　65×59cm　龐畢度中心國立現代美術館藏

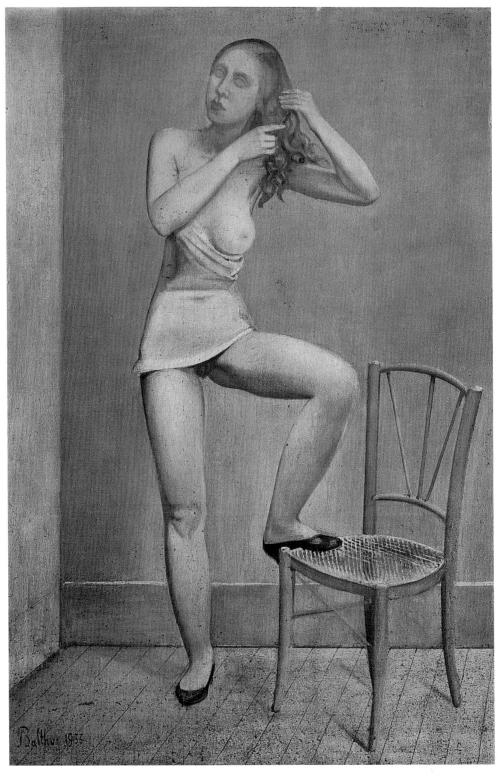

愛麗絲　1933年　畫布油彩　112 × 161cm　瑞士私人收藏

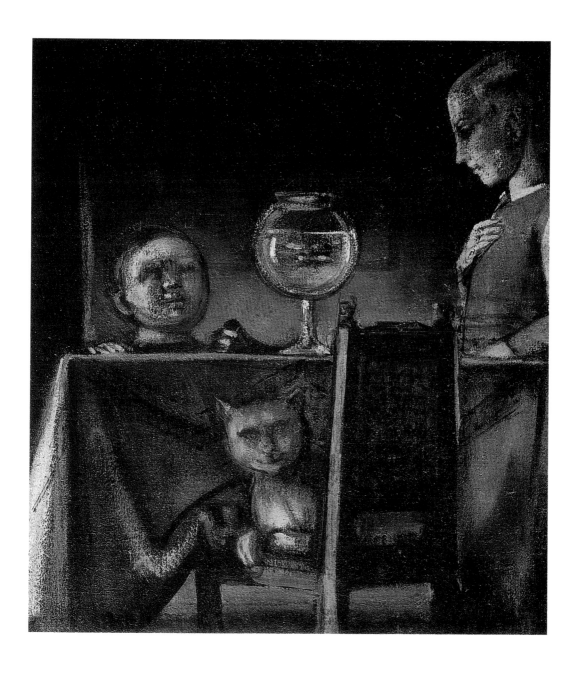

圖見 70 頁

金魚　1948 年　畫布·
油彩　62.2 × 55.9cm
私人收藏

說在他肅穆沉靜的公寓牆面陰影中，〈愛麗絲〉玲瓏突顯而出。

　　〈愛麗絲〉畫裡女子露出左胸，而〈窗〉一畫中的綠裙女子也裸
著左胸，她好似被逼至窗邊，兩眼驚嚇，舉手拒絕，這樣單獨的一
個女子姿態足以解釋一場戲，這是在窗內。窗外仍是巴黎的樓屋，
井然的窗格，屋頂與煙囪，一小片天裡雲朵自在。窗外靜定，好似

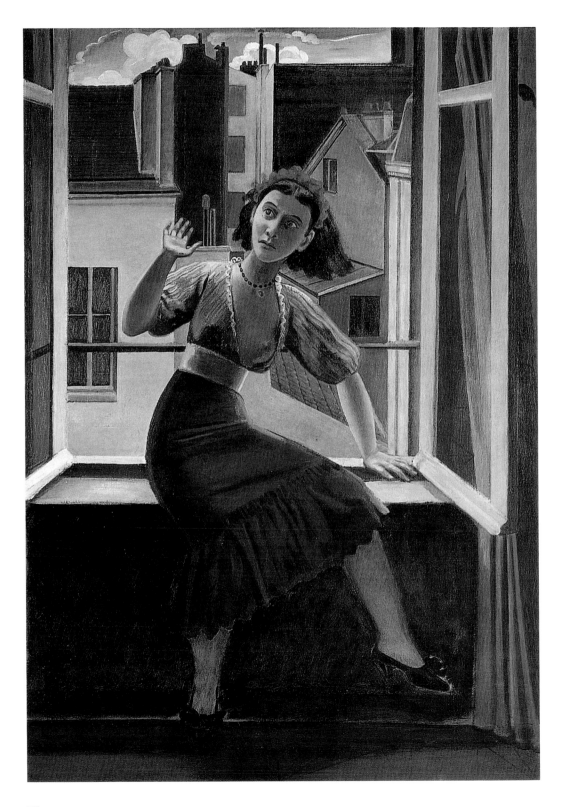

窗　1933年
畫布油彩
167 × 110.7cm
印第安那大學美術館藏
（左頁圖）

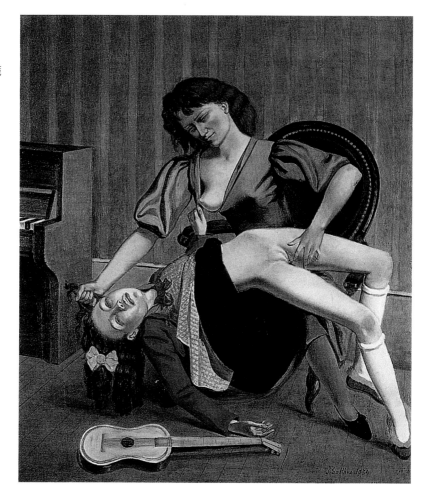

吉他課　1934年
畫布油彩
161 × 138.5cm
私人收藏

窗內剛有的騷動也霎時頓住。

　　〈凱西的梳裝〉、〈愛麗絲〉和〈窗〉的裸露與某種暗示在一九
三三年巴爾杜斯的第一次個展中有人側目，但引起非議的更是〈吉
他課〉一畫。鋼琴旁靠背椅上，女教師怒將小女生倒放自己身上，
一手揪住她的頭髮，一手伸入她的股間，小女生以手抓住女教師胸
前的衣服，是身子不穩，是害怕或是其他企圖？吉他靜靜橫在她們
跟前的地板上。巴爾杜斯畫〈吉他課〉油畫前，曾作一墨水筆素
描，教師是一男子！

　　巴爾杜斯繪畫的性愛與色情問題一向為藝評者所談論。他一再
申辯，一九四九年卡繆為他在紐約彼爾‧馬諦斯畫廊畫展寫前言

71

時，巴爾杜斯也一再要求卡繆修改對他畫中色情問題的討論，最後他強調色情是他繪畫上的次要問題。在與義大利作家科斯坦宙‧科斯坦提尼（Costanzo Costantini）的對談中，巴爾杜斯說：「什麼是色情？庫爾貝的〈睡女〉一畫中的花瓶，那藍色十分色情。」他承認當時他或有意以〈吉他課〉一畫引起注意：「〈吉他課〉的醜聞是計畫出來的，我作這畫，並展覽這畫是為了要惹發爭議。當時我想馬上成名，在那個時候可能我需要錢，不幸地，在巴黎要成名的唯一方法是醜聞。」不過一九三四年在巴黎彼爾畫廊的展覽，巴爾杜斯表示，「這幅畫並沒有如其他畫般顯著讓人看到，是掛在畫廊後面的一個小房間，像是個有問題的東西，有犯罪嫌疑，是可疑分子。」

　　一九三四年的第一次個展之後，到一九三九年應召入伍之前，巴爾杜斯又畫了幾幅重要室內人物，如〈阿勃第夫人〉，也是一位女子在窗前，手拉開窗簾，身向窗外，而臉部曖昧，同時向外也向裡探。〈阿勃第夫人〉是巴爾杜斯設計佈景服裝的「盛西一家」的女主角。〈犧牲者〉，一赤裸女子橫躺於床單上，是受傷害者？〈白衣裙〉，如凱西、愛麗絲，或安東尼特的女子著白色衣裙伸腿坐於大靠背椅上，是舒放緊張？是思索前事？〈孩子們〉，畫模特兒特蕾茲和兄弟郁伯，他們是巴爾杜斯畫室鄰近的布朗夏爾家的孩子，郁伯屈腿靠在椅上，手肘撐於桌面，特蕾茲俯地翻看一本圖書，這畫一九四六年展於「美術」畫廊時由畢卡索買下。 圖見 74、75 頁

　　特蕾茲‧布朗夏爾多次出現在巴爾杜斯一九三六到三八年的畫中，除了〈孩子們〉外，巴爾杜斯畫了她多幅的正面人像，還有把她置於室內景，如〈女孩與貓〉和〈作夢的特蕾茲〉都是以她的姿態來畫，這幾幅畫中巴爾杜斯著意人物某部分的描繪相當引起非議。 圖見 76、77 頁

〈山〉與〈拉爾夐〉以及戰爭避難時的幾幅風景

　　〈山〉（又名〈夏天〉）是巴爾杜斯一九三七年完成的一幅風景人 圖見 80 頁

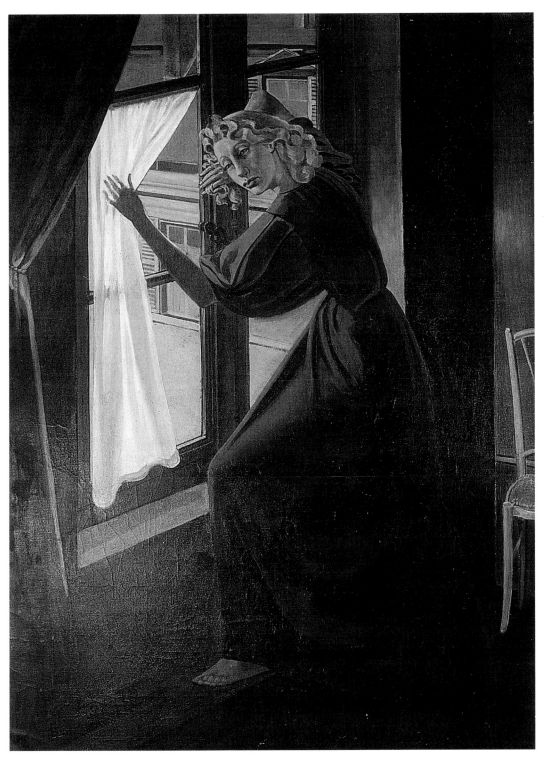

阿勃第夫人　1935年　畫布油彩　186×140cm　私人收藏

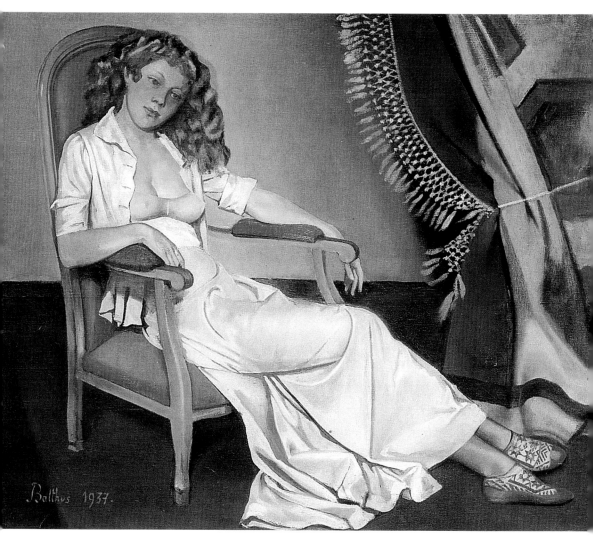

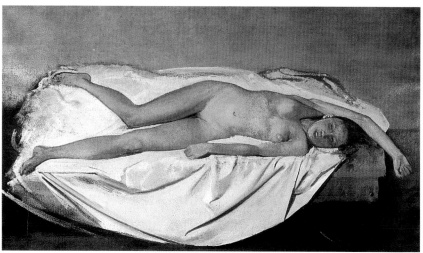

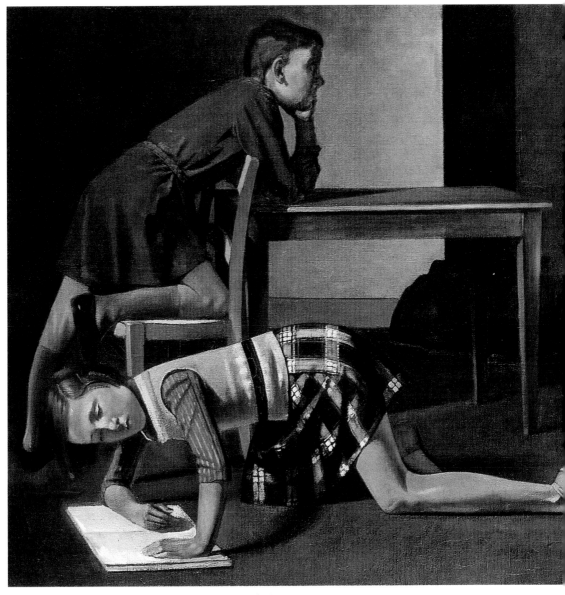

孩子們　1937 年　畫布油彩　125 × 130cm　羅浮宮藏

白衣裙　1937 年　畫布油彩　130 × 162cm　瑞士私人收藏（左頁上圖）
犧牲者　1938 年　畫布油彩　133 × 220cm　私人收藏（左頁下圖）

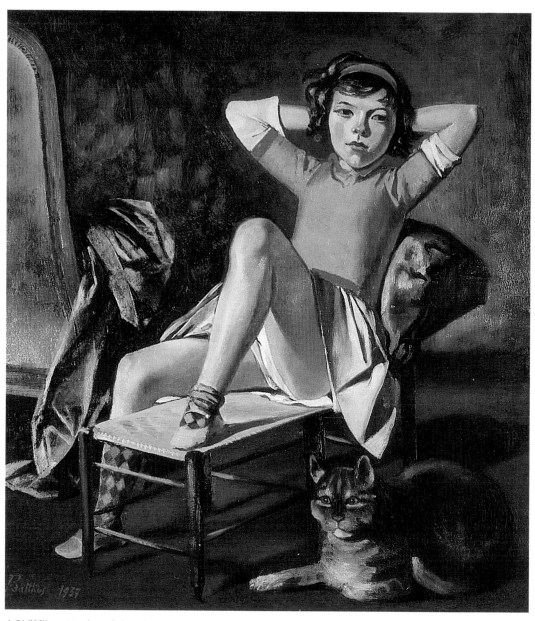

女孩與貓　1937 年　畫布油彩　88 × 78cm　私人收藏

作夢的特蕾茲　1938 年　畫布油彩　150.5 × 130.2cm　私人收藏（右頁圖）

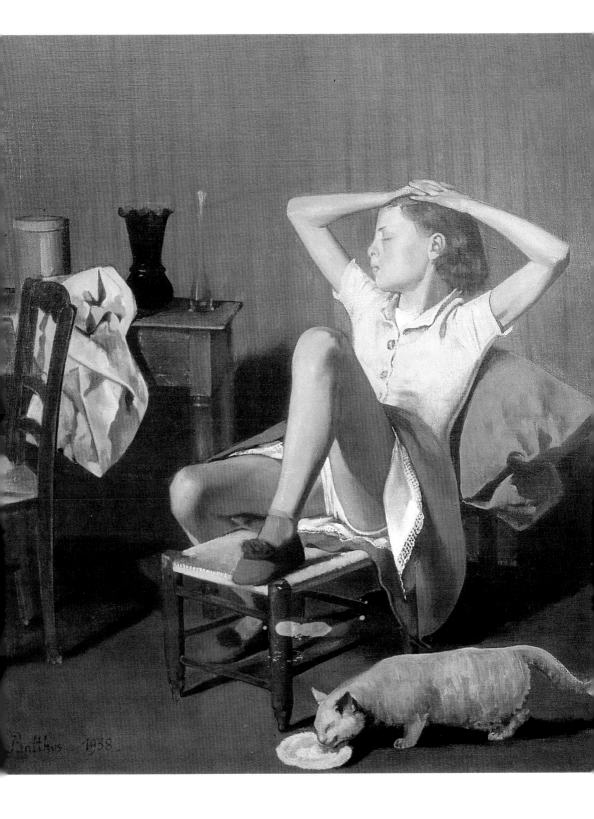

物，與一九三三年的巴黎街景〈街〉同爲巴爾杜斯早期的兩大作品。這幅畫中風景的畫法與巴爾杜斯以後的風景畫不同；而在風景中，人物與風景等量同重的戲劇式安排，也是以後的風景畫作（或風景暨人物）所沒有。〈山〉是巴爾杜斯重要又獨特的作品。

巴爾杜斯一九三五年便蘊釀畫〈山〉，先作了一幅中型油畫〈山的練習〉。景色上，山的走向排勢與一九三七年的畫接近，描繪則簡約，人物主要也只有前景橫躺的一人。一九三七年的〈山〉是大幅油畫，有多層次的背景：近景是山頂綠坡，中景見堊質突兀的峻巖與深陷的崖壁，較遠有另座青山，更遠還有藍白雪山，高空則澄藍一片。人物近躺一女士，右邊遠山上立有一男子，另外右中段懸崖上一對男女往深淵探望，較近一紅衣男子背崖而立，畫左側一跪坐吸菸斗男性，近中央則一女子站立，高舉手臂伸腰，儼然全畫的中心。

〈山〉真正完成於一九三九年，那年巴爾杜斯在撒爾（Sarre）作了最後的增潤。巴爾杜斯畫〈山〉，可能是畫他少年時多次去貝唐貝格見到的瑞士山巒，也可能運用了他那幾段時日在貝唐貝格找到的一些水彩風景圖片。英國藝評家約翰・盧塞爾（John Rusell）認爲〈山〉接近庫爾貝的〈村莊的小姐們布施給奧蘭谷地牧牛的女孩〉，庫爾貝這畫作於一八五一年，畫他熟悉的奧蘭小谷地與自己親密的三姐妹。巴爾杜斯則在少年時熟悉的貝唐貝格風景上安置身邊親切的人物，然庫爾貝的畫是一種後期浪漫主義的沉重與文學感，巴爾杜斯的〈山〉則有晶體般透明與前浪漫主義的質地，一種來自卡魯斯（C. G. Carus）和費德黎須（Caspar David Friedrich）世界的信息。

〈山〉中共繪有七人，依遠近而比例相差極大，最遠的男子只略可辨其形，是背影，可能是巴爾杜斯自己，刻意自我遠調並背向，是巴爾杜斯常有的心理反應。也許巴爾杜斯是近景左側的男子，姿態與表情近似〈凱西的梳裝〉中的海士克利夫——即巴爾杜斯自己的影射；也或不是，因畫家本人高瘦許多。而全畫中心的舉手伸腰女子，巴爾杜斯指說那是安東尼特，面容美如凱西或愛麗絲。〈山〉接近完成的一九三七年，二人結婚。此畫記繪他們與友人登山遠眺，當然畫面後隱喻的是巴爾杜斯意識中多重的祕密。令人注意的

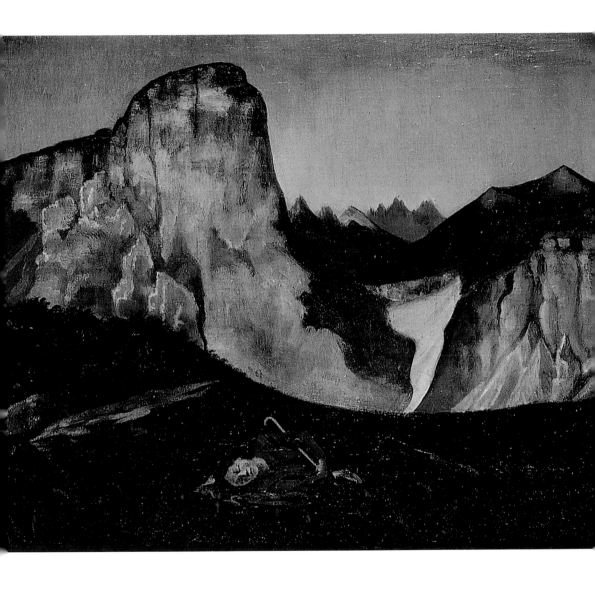

是畫前一倦累躺睡女子讓人想到普桑的畫，那是〈愛科與那西撒斯〉（〈回音女神與水仙〉）中水仙的躺姿。

圖見 82 頁

〈拉爾夐〉是一九三九年所作的大幅風景，這是一幅與〈山〉絕然不同的風景，沒有人物。畫楓丹白露輕緩起伏的谷地，而高天夐遼，地平線寬遠，連接天地。全畫天空佔畫面大半以上，淡青綠調的天浮透出淺金的光暈，地面上，黛綠或黃綠的台地與草坡，褐黃或赭色的沙丘與畦田；中央村舍聚集，拱立出一座廢墟般的教堂。教堂中空的長方鐘塔突出於橫形左右的地平線，天與地仍穿過這方

山　1935-37 年
畫布油彩
248.9 × 365.8cm
紐約大都會美術館藏
（背頁圖）

79

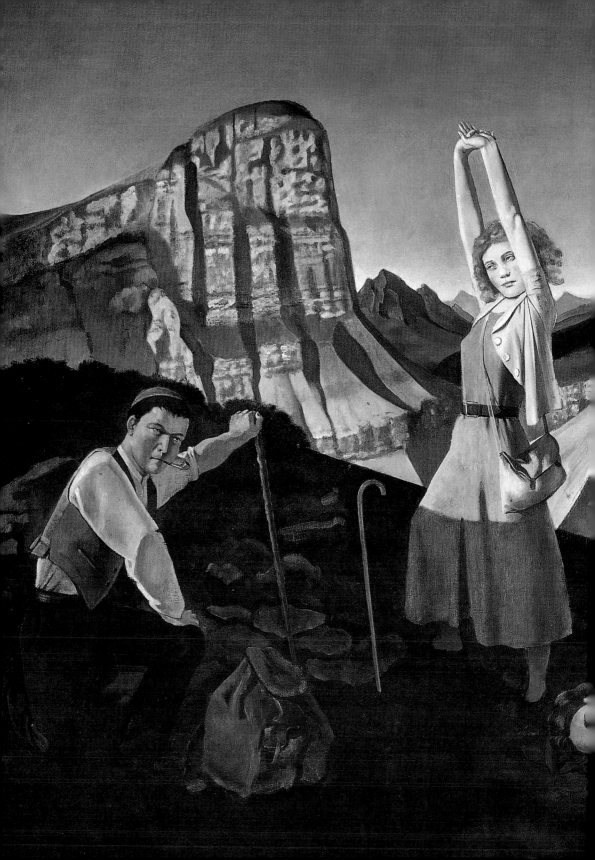

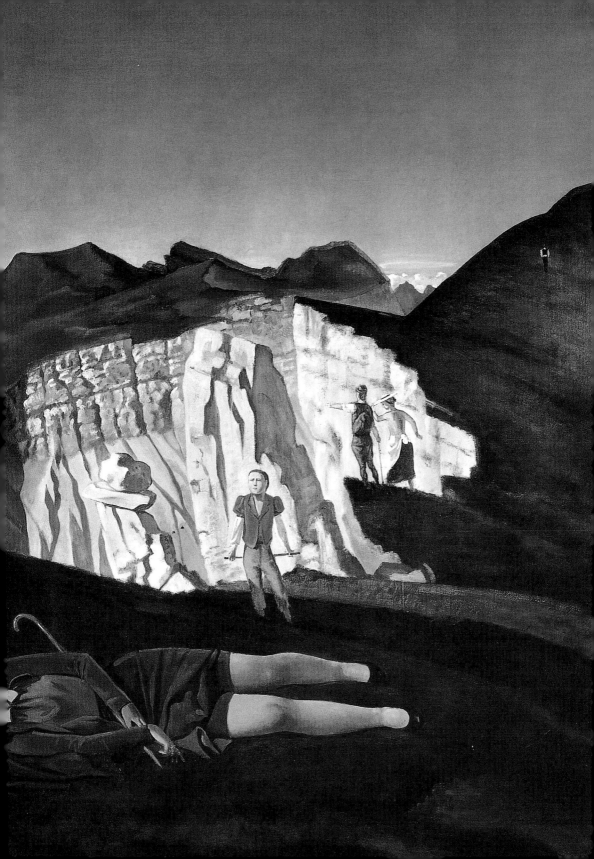

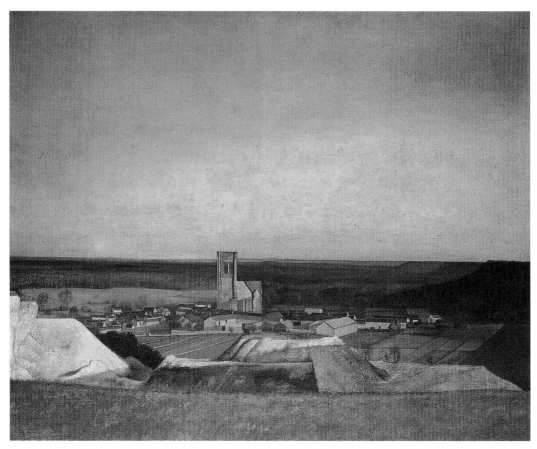

拉爾夐　1939年　畫布油彩　130×162cm　私人收藏

塔洞，而更緊密連繫。這難道是畫家在安排中央透視？或是讓畫的
視點仍在四方，以增其無限廣宇？

　　巴爾杜斯的〈拉爾夐〉讓人想起柯洛一些楓丹白露或義大利風
景，更讓人想到彼也羅・德拉・法蘭切斯卡依據故鄉波爾哥・聖・
西波克羅城所想像而繪出的耶路撒冷景象：透過三角形、長方形、
梯形、平行四邊形等幾何數學的神奇安排。

　　〈山〉和〈拉爾夐〉兩幅巴爾杜斯早期重要的風景，有人說他也
受了中國山水畫表現觀念的影響，如〈山〉裡極小的人物，只有中
國畫有如此作法。又〈拉爾夐〉天與地的關係，似乎中國道家哲理
上虛與實、有與無的相承相對觀念的再闡述。

房間　1947-48年
畫布油彩
189.9×160cm
華盛頓史密生博物院
赫希宏美術館暨雕塑
公園藏　（右頁圖）

82

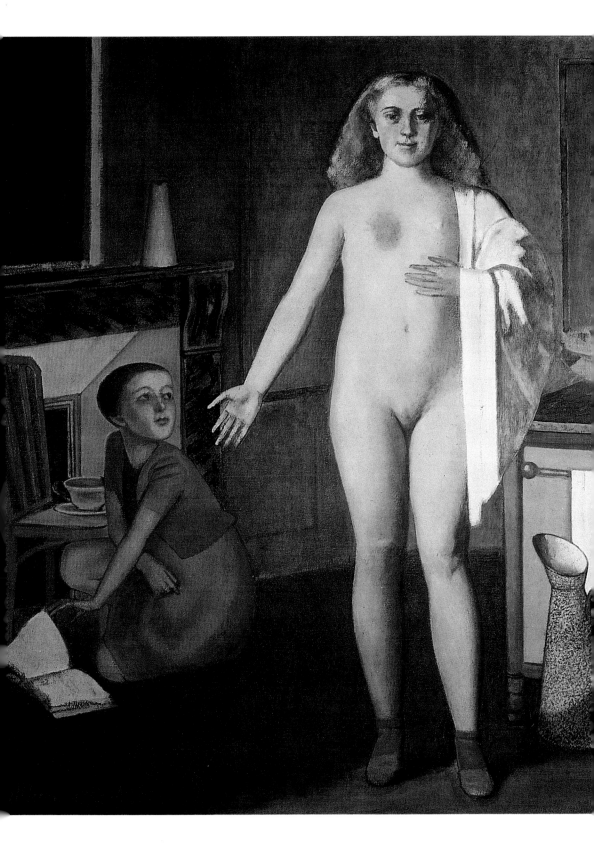

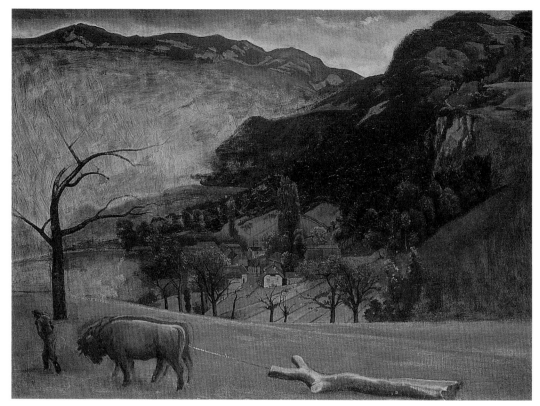

有牛的風景　1941-42 年　畫布油彩　72 × 100cm　私人收藏

　　巴爾杜斯一九三九年短促的三個月軍旅生活，因地雷爆炸傷及
脊椎與腿部而退伍回巴黎。一九四〇年夏天便與妻子到薩瓦山區香
普羅旺，一九四二年轉瑞士弗里堡，一九四五年到日內瓦，這期間
生有兩子史塔尼斯拉斯與塔德斯，又山居鄉間的生活促使他再畫出
幾幅精妙的風景畫，如〈櫻花樹〉、〈有牛的風景〉、〈香普羅旺
風景〉、〈弗里堡風景〉和〈格特隆〉。

　　薩瓦山區，香普羅旺夏日櫻桃樹上殷紅的果實點點，金陽斜照
山中果園，櫻桃樹幹上架一木梯，女孩登上準備摘取。這是一九四
〇年巴爾杜斯畫的〈櫻桃樹〉。使人想及一六六〇至六四年普桑畫
的「春、夏、秋、冬」四季組畫中的〈秋〉景，畫中央有一女子攀
高梯摘採蘋果。巴爾杜斯當然細看過臨摹過這畫，而後借取此畫部

櫻桃樹　1940 年
畫布油彩　92 × 73cm
私人收藏（右頁圖）

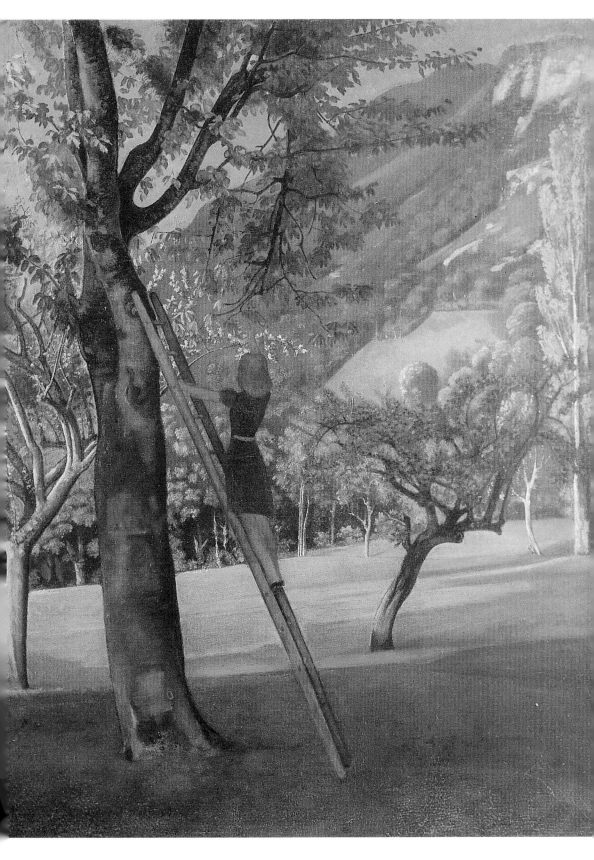

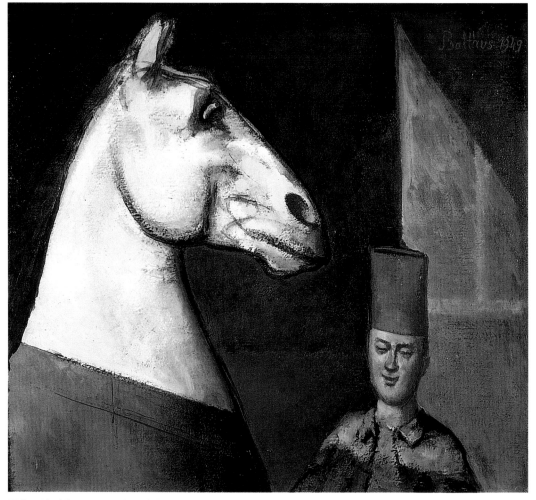

原住民騎兵與馬　1949年　畫布油彩　58.9 × 64.2cm
華盛頓史密生博物院赫希宏美術館暨雕塑公園藏

分的意念再創作畫中幾株櫻桃樹，一株白楊，就如巴爾杜斯的人物
有其姿容上靜默的神祕。

　　〈有牛的風景〉畫薩瓦香普羅旺的山坳，青山綠樹環繞，幾間紅
屋頂人家，一山民引帶兩牛拖木料，緩緩上斜坡，山中綠意盈盈，
唯左側一樹枯槁無葉，是為構圖空間著想，抑或又是巴爾杜斯的詭
譎安排？

　　〈香普羅旺風景〉一畫，一九四二年在香普羅旺著手，一九四五

格特隆　1943年
畫布油彩
115 × 99.5cm
私人收藏（右頁圖）

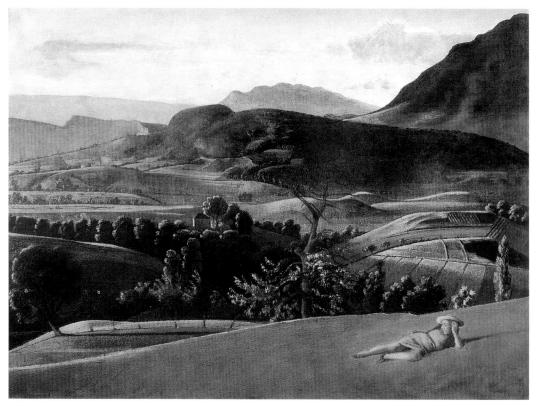

香普羅旺風景　1942-45 年　畫布油彩　98 × 130cm　私人收藏

年才在日內瓦完成。巴爾杜斯自述當他作此畫時，他的父親對他母
親說：「這是一個天才。」這幅畫作確是廿世紀罕有的風景佳構，
悠遠、廣袤、靜謐又寧和，山巒樹木、畦田與草坡舒緩起伏、明暗
有致，前景坡上一女孩撐肘斜臥，她並不對風景觀照，只揣想自
己，風景亦不做他念，獨我沉湎自思。

　　〈弗里堡風景〉畫寬闊的緩坡，蜿蜒的山路，幾處鄉屋錯落，無
人，弗里堡山區寥寂。〈格特隆〉是由遠調近的景色。山巖與巖上
的細泉涓涓，勁松蒼然矗立。

圖見 87 頁

　　一九四三年巴爾杜斯在日內瓦做了展覽，是他在瑞士的第一次
個展，由慕斯畫廊主辦，展出十二幅油畫，主要是一九四〇至四三
年畫的〈櫻桃樹〉、〈有牛的風景〉、〈香普羅旺風景〉、〈弗里
堡風景〉和〈格特隆〉，以及這段時候畫的室內人物景象。

香普羅旺風景（局部）
1942-45 年　畫布油彩
98 × 130cm　私人收藏
（右頁圖）

靜物　1937年　畫板、油彩　81×100cm　美國哈特福特偉斯伍德圖書館藏

一九四○至四六年的室內人物畫

　　巴爾杜斯在香普羅旺，除了〈香普羅旺風景〉，還畫了〈點心〉
和兩幅〈客廳〉。遷到弗里堡後，除了畫〈弗里堡的風景〉和〈格　圖見93頁
特隆〉，也畫了〈耐心牌〉，移居日內瓦以後則畫〈黃金的歲月〉、　圖見94、95頁
〈少女與貓〉、〈睡著的裸女〉等。

　　〈點心〉是一幅靜物與人物的結合，幾乎更接近一幅靜物畫，略
為長形，罩上棕色桌毯，另加鋪花邊白桌巾的餐桌橫於整個畫面，
人物僅手與頭部露於畫的極右角，身子隱去。這年輕女子一手扶住

點心　1940年　木板、厚紙、油彩　73×92cm　私人收藏

　　桌邊，另一手靠著厚重的帷幕，眼盯桌上的點心；一盆蘋果，一杯
酒或果汁，一塊麵包，上面插有刀。在此畫之前巴爾杜斯於一九三
七年的〈靜物〉與一九四四年的人物靜物〈穿綠和紅衣的少年女
子〉，都畫有麵包，也都插上刀。〈靜物〉中的馬鈴薯則插有一把
銀叉，桌上槌子斷碎了玻璃瓶的頸。這三幅畫中的靜物，巴爾杜斯
都隱隱透露了若非是暴力，也是乖戾心理的兆跡。
　　兩幅〈客廳〉，一是一九四二年畫，一是一九四一至四三年間
所畫，同樣客廳一角，類似的鋼琴、沙發，罩著巾的圓桌，地毯，
一女子於沙發上仰頭坐睡，另女子趴俯地毯上看書，前畫地毯四邊

圖見92頁

穿綠和紅衣的少年女子　1944 年　畫布油彩　92 × 90.5cm　紐約現代美術館藏

客廳　1941-43 年　畫布油彩　113.7 × 146.7cm　美國明尼亞波利斯藝術研究所藏（右頁上圖）
客廳　1942 年　畫布油彩　114.8 × 146.9cm　紐約現代美術館藏（右頁下圖）

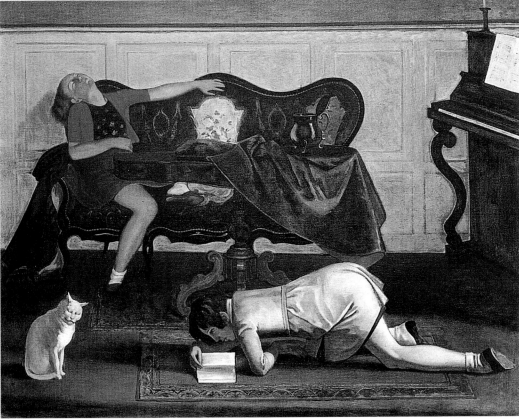

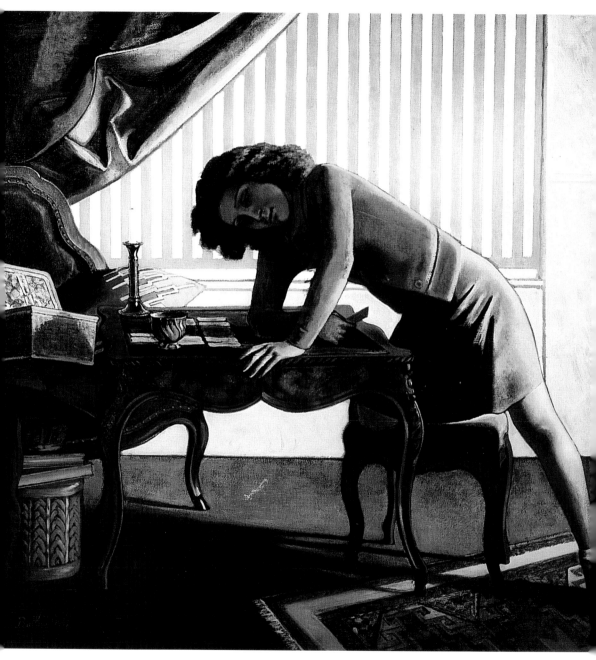

耐心牌　1943年　畫布油彩　161×163.8cm　芝加哥藝術協會藏

有裝飾，桌上放置水壺，白貓地上蹲著，後一畫地毯兩片顏色較鮮
明，桌上蘋果一盆，貓無蹤影。〈客廳〉畫中，兩女孩各行其事，
互不關心，這即是巴爾杜斯人物的特色。

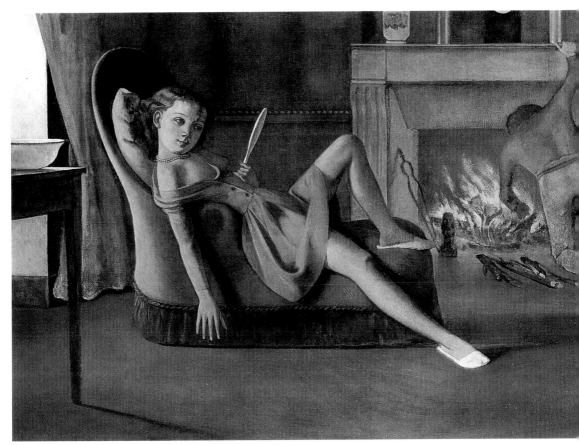

黃金的歲月　1944–45 年　畫布油彩　148 × 200cm　華盛頓史密生博物院赫希宏美術館暨雕塑公園藏

〈耐心牌〉畫一女孩耐心地打著撲克牌，大半個身子俯撐桌面，一膝半跪椅子，一腳著地，形成美妙的曲線，背景帷幕揭開，長條白與淡綠間隔的壁面一片明亮，亮光及於女孩的整個曲線、曲面，以及另一角桌邊的靠背絨椅與椅上、桌上的物件，亮光甚而及至地面。此畫由光統轄著，然畫面的意思沉暗，如暗色精工的桌椅、質優厚實的地毯，加上沉著專注的女孩打「耐心牌」不屈撓的執拗。

〈黃金的歲月〉，天鵝絨的大靠背沙發上，短衣裙的女孩斜躺，持鏡自照，熊熊火光的壁爐前，一男子跪立探著爐火，讓人想起《咆哮山莊》中描述的「熊熊的木炭、煤炭和木塊的火」。又是凱西

和海士克里夫的一幕。黃金的歲月裡，凱西自在自得，海士克里夫心中的火燄熾烈。這畫從一九四四年著手，一九四五年完成，一九四四年巴爾杜斯繪有兩幅練習，凱西的姿態有所不同。

　　一九四五至四六年的〈少女與貓〉是巴爾杜斯第一幅〈少女與貓〉，後來又畫了多幅類似的主題。巴爾杜斯自謂像貓，一九三五年畫有〈貓王〉自喻，他一生鍾愛貓、年少女孩，如此貓與少女一再上畫，巴爾杜斯不能否認他此一癖好。

　　〈睡著的裸體〉是〈犧牲者〉相對方向的畫幅，同樣簡單的床與床單，女子裸身側躺，一頭在右一頭在左，頭臉略不同，手的姿態稍改，雙腿側更叉開。

貓王　1935 年
畫布油彩　71 × 48cm
私人收藏（右頁圖）

戰後回巴黎的繪畫

　　戰後回到巴黎，巴爾杜斯發覺一切都變了，巴黎已全非三〇年代的氣氛，在蒙巴拿斯或聖日耳曼大道的咖啡館遇到朋友相談，都是這種感覺，知識界傾向共產主義，藝術界則所有人都模仿畢卡索。而巴爾杜斯仍走自己的路，他說他寧可模仿彼也羅‧德拉‧法蘭切斯卡、馬薩其奧和西蒙‧馬提尼，也不要模仿畢卡索，因此有人指控巴爾杜斯正從事一種法西斯的繪畫。幸而巴爾杜斯能常與傑克梅第在聖日耳曼大道相會面，他們環視四周的景象已不再是他們所認識的，而他們還是他們自己。在順著大道看櫥窗裡的「新藝術」時，也曾想到自己「根據自然」來畫畫可能有誤，如柯洛、庫爾貝、雷諾瓦那樣作畫的畫家到哪裡去了？這樣的畫家已不存在。然而再看那些時新作品，他們又心安理得了。巴爾杜斯說幸虧還有傑克梅第和他，還能像過去畫家畫點什麼。

　　到一九五三年遷居莫萬（Morvan）地方的夏西堡之前巴爾杜斯大多畫人物，除了相識之人的肖像，巴爾杜斯也繼續畫室內人物景，多幅年輕女孩裸體沐浴梳妝的畫面。戲劇性的較大構圖則有〈永遠不會來到的日子〉、〈玩牌〉、〈裸體與貓〉、〈房間〉，當然還有一幅極重要的街景人物〈聖安德烈商業通道〉（一說是在夏西堡畫的），一幅一九五一年旅行義大利作的〈義大利風景〉以及此

圖見100、102、103、106頁

圖見101頁

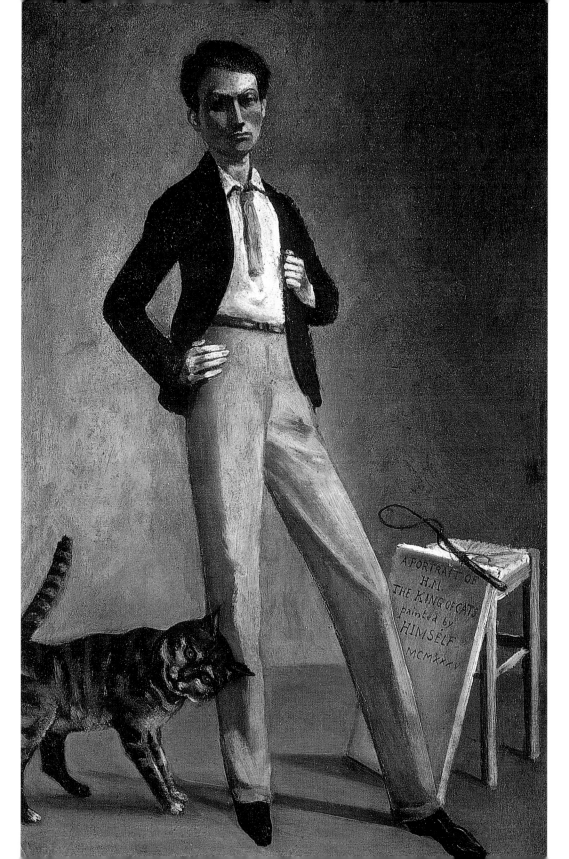

A PORTRAIT OF
H.M.
THE KING OF CATS
Painted by
HIMSELF
MCMXXXV

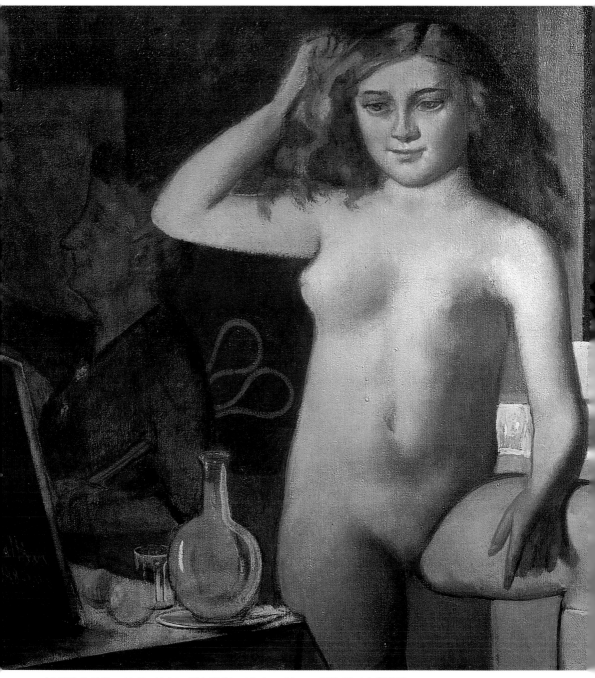

喬婕特的梳妝　1948-49年　畫布油彩　95.9×92cm　紐約愛爾康畫廊藏

梳妝的少女　1949-51年　畫布油彩　139×80.5cm　私人收藏（右頁圖）

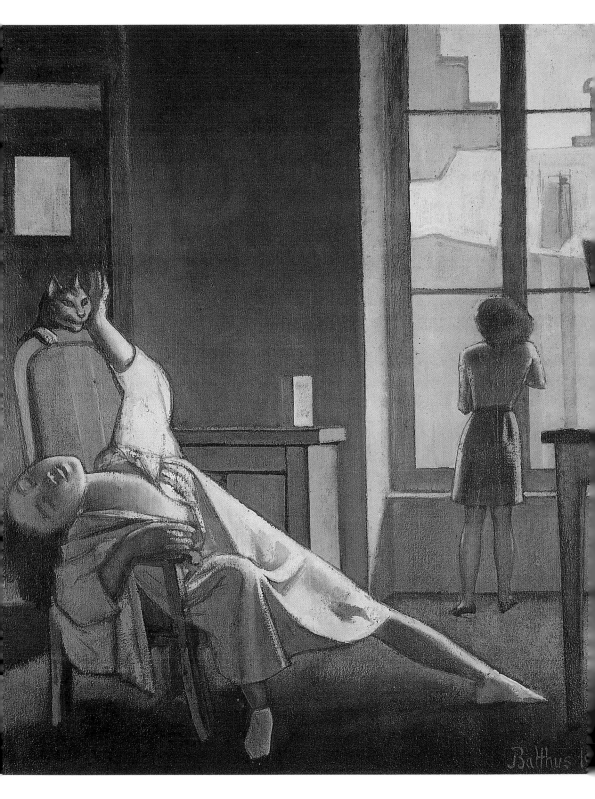

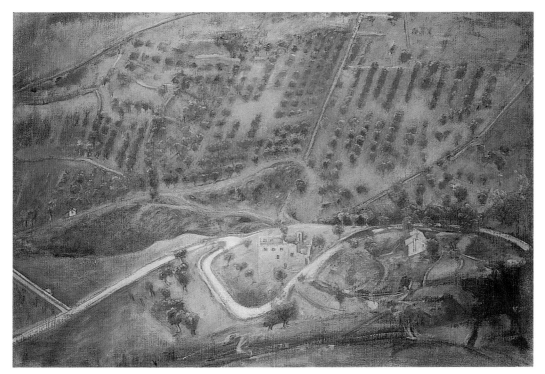

義大利風景　1951年　畫布油彩　59×87cm　私人收藏

圖見104頁
段時候巴爾杜斯爲奧戴翁方場的一所餐廳畫了〈龍蝦〉與〈地中海的貓〉，做爲餐廳的裝飾。

圖見102頁
　　〈玩牌〉畫於一九四八至五〇年間，畫面單純，兩個人物，女孩端坐高背椅，男孩斜靠桌邊，左膝半蹬小木凳，兩人手中各持紙牌，於小方桌前雙方對峙，桌上一蠟燭插於黃銅燭台上。這幾乎是色塊排比的畫面：土耳其藍的高背椅，女孩淡藍的衣裙，正綠色的桌面，淡灰綠的桌腳，壁板下截和受光的地面，陰影下的地面和門則是由深到淺的墨綠，黃褐色的上截壁板與男孩緊身半長褲及上衣鮮亮的朱紅對照，是這朱紅鮮活了畫面。女孩眼神慧黠多思而果斷，男孩則詭計藏於眼後大腦，兩人暗裡廝殺，決最後勝負。爲此畫，巴爾杜斯曾預先作了兩幅畫，一是較完整的〈年輕女孩玩牌〉，一是約略的〈玩牌練習〉，最終才完成了〈玩牌〉的此作。

永遠不會來到的日子
1949年　畫布油彩
98×84cm　私人收藏
（左頁圖）

101

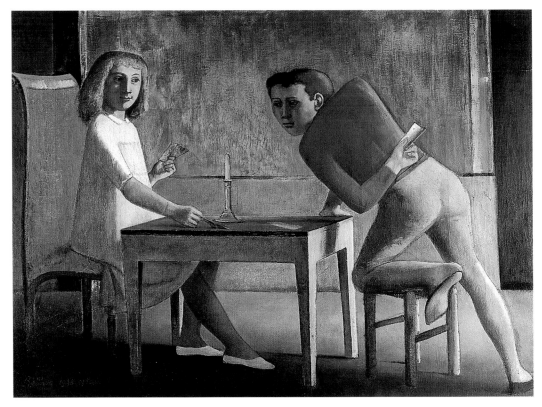

玩牌　1948-50年　畫布油彩　140 × 194cm　馬德里私人收藏

　　〈裸體與貓〉一九四九年便有了鉛筆、墨水筆草圖，之後完成油 圖見190頁
畫。整幅畫呈橙赭色調與幾處墨綠為對照，裸露的女子斜躺低背椅
上，左手伸向後，撫摸躺於櫥櫃上的貓，裸女與貓都沉湎於無限慵
懶，是窗邊另一女子拉開窗簾讓光源射進，照亮裸女通體，全畫也
隨之明光四佈。

　　〈房間〉如〈裸體與貓〉，亦是一裸女、一貓、一人拉開窗簾， 圖見106頁
唯色調迥異，以暗綠為主。裸女姿態略異而更形裸裎，貓非真貓，
似一陶瓷貓，斜視著，坐於與裸女相對的高腳几上，拉開窗簾者似
乎怒目橫視裸女，而裸女狀若閉目，神色渾然，全畫十分詭譎令人
疑惑。畫裡光由窗邊照進，投於鮮活柔膩肌膚的裸體上，使畫免於
沉悶而滋潤可看。〈房間〉一九五二年開始於巴黎，一九五四年在

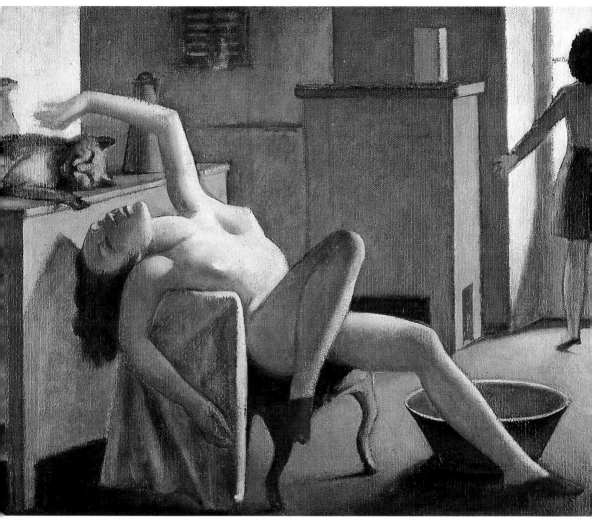

裸體與貓　1949年　畫布油彩　65.1×80.5cm　墨爾本維多利亞國立畫廊藏

夏西堡完成。

　　「地中海的貓」原是巴黎奧戴翁方場上一所餐廳的招牌名。這餐廳的左邊，二、三〇年代原有一家名為「伏爾泰」的咖啡館，當時名文藝人如海明威、費茲傑羅、貝拉和高克多均常是座上客，四〇年代初咖啡館關閉，代而起之的即是這「地中海的貓」，原到「伏爾泰」咖啡館的顧客自然移來這裡光顧。這餐廳由貝拉、高克多、伏特等作裝飾，巴爾杜斯也共襄盛舉，作了兩幅畫懸掛：一為〈龍

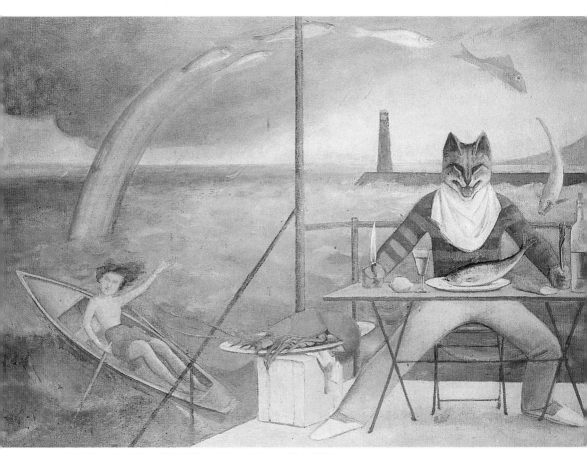

地中海的貓　1949 年　畫布油彩　127 × 185cm　私人收藏

蝦〉，另一是〈地中海的貓〉。前者是一幅尋常靜物，一隻龍蝦置
於橢圓銀盤，擺放於一個略爲古怪的紙箱上。後者是半幻想作品，
一人形貓笑坐於岸邊桌前，舉刀準備大嚼由海上飛起落入盤中的
魚，桌旁即是「龍蝦」的再寫繪。海上遠處有燈塔，近處一女子划
船，一手高舉，好徵兆，爲餐廳招徠顧客。

夏西堡的風景

　　夏西堡是十四世紀的建築，在法國莫萬地方。巴爾杜斯一九五

夏西堡農場中庭　1954年　畫布油彩　75×92cm　巴黎私人收藏

三年搬來此居住，直到一九六一年受任駐羅馬法蘭西學院院長才離開。以後每每談到夏西堡，巴爾杜斯都十分懷念，他說那是個極為迷人的地方，那裡令人感到幸福的空間只有讓工作豐碩。在夏西堡巴爾杜斯創作源源而出，特別是四周的美景，讓他繪出多幅風景傑作。

巴爾杜斯畫夏西堡風景有異於三、四○年代在瑞士或薩瓦山區畫的風景。整體上較赤裸乾燥，雖風景給他感受，然畫面更是由嚴謹分析知性建構而來。這些油畫乍看起來呈平面感覺，然而幾何形的鋪排，由近推遠，乃造出空間遠近，而且由於筆觸在面上的處

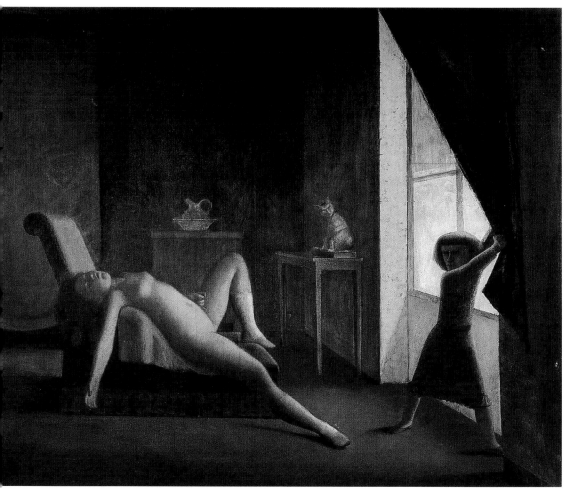

房間　1952-54年　畫布油彩　270×330cm　私人收藏

理，顯出形的體積感，讓人想起塞尚。他在幾何形的山坡、田野、房屋、圍牆籬笆之外，畫上樹、人和動物，特別是樹的造形，有葉的、禿枝的，像張著弓弩一般有彈性，而且樹做為近景如人物一般的寫繪，令畫面突顯有力。這樣的畫法有人說他受了中國畫，特別是宋畫的影響。在塗料用色上，巴爾杜斯先在畫布上刷上一層透明膠，在顏色上加白，造成灰濛堊石的質感。彼也羅·德拉·法蘭切斯卡等人壁畫作品的特徵也顯現於這些夏西堡畫的風景中。

房間（局部）
1952-54年　畫布油彩
270×330cm
私人收藏（右頁圖）

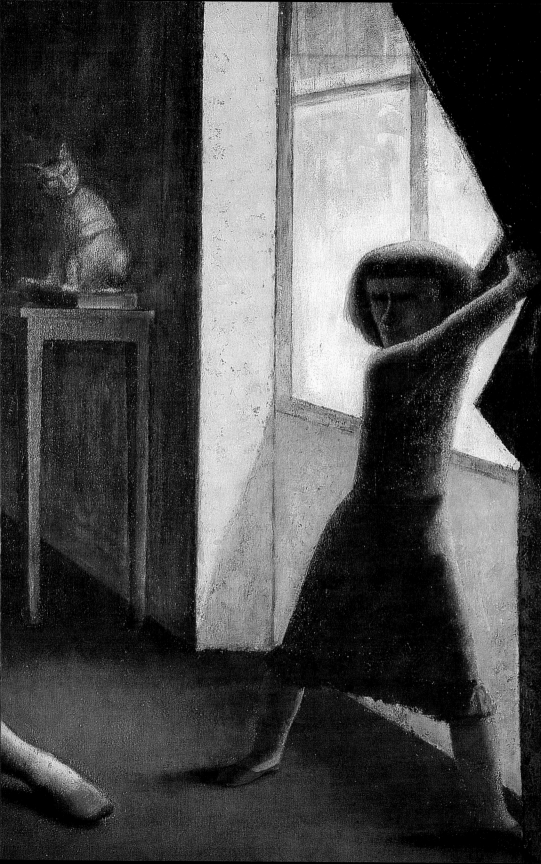

夏西堡畫室的暖爐　1955 年　畫布油彩　92×73cm　私人收藏

　　夏西堡的農舍與庭院巴爾杜斯多次寫繪，一九五三年畫有〈夏
西堡農舍的庭院〉、〈夏西堡的風景〉、〈冬天的景色〉等。這三
幅畫可以說是由近、中、遠三個距離來畫同一景致。近景畫看到庭
院，中景畫有庭院也見到遠處的坡地和樹，遠景畫則是遠遠地眺望
在長方形的畫布中圈出橢圓，煞似中國畫的扇面。近景畫標明是冬
天的景色，因是遠眺，特別顯得寂寥，其實別的兩作也都是在冬季

準備入浴的少女
1958 年　畫布油彩
162×97cm　私人收藏
（右頁圖）

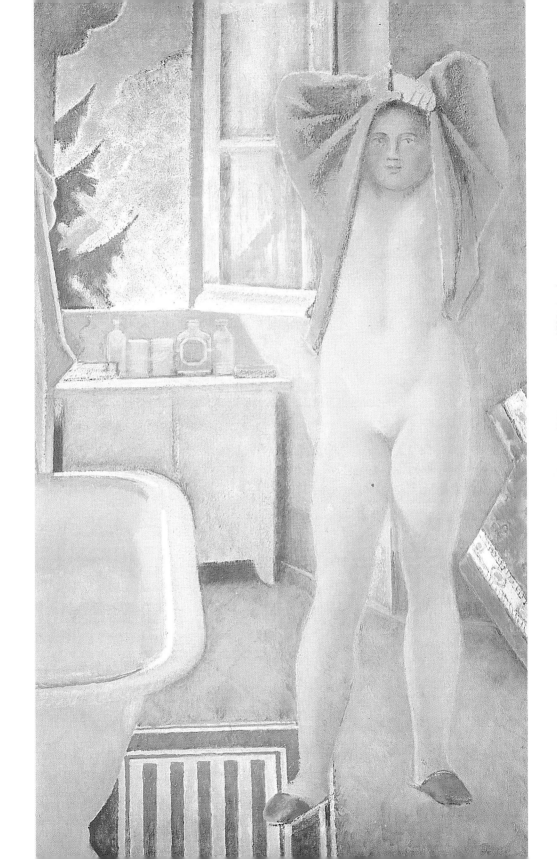

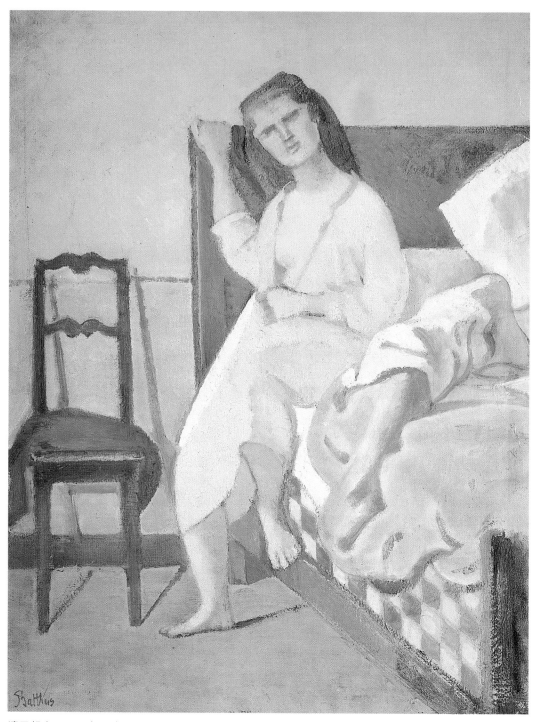

清晨起床　1958年　畫布油彩　80×61cm　私人收藏

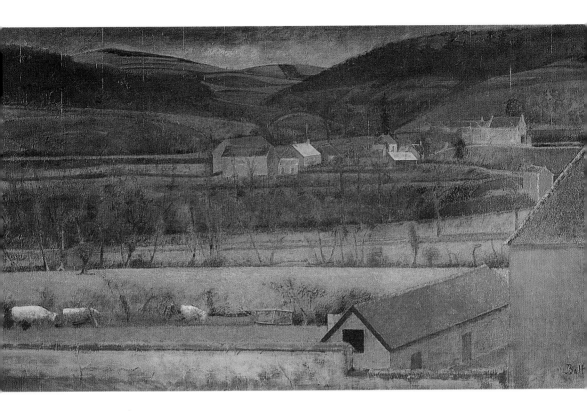

黎雍的谷地　1955 年
畫布油彩　90 × 162cm
法國托耶斯現代美術館
藏

圖見 112 頁

裡畫的，近處的樹光禿無葉，特別是中景的一幅，枝幹桀傲，宛若
巴爾杜斯自己。

　　一九五五年，巴爾杜斯畫〈黎雍的谷地〉和〈幾株樹的大風
景〉。〈黎雍的谷地〉近似〈冬天的景色〉，只是把橢圓的圈取掉
讓景致迤展開來。〈幾株樹的大風景〉是巴爾杜斯在夏西堡時期風
景的代表。這幅畫又名〈三角形的田野〉，或應稱爲〈菱形的田
野〉。這種三角形或菱形的碩大圖形幾乎佔滿整幅畫五分之二的上
半部，確是罕見的圖面。除此之外，全畫分割爲數大面平行四邊
形、三角形，還有長條木柵與紅磚牆的 T 字形線的交接，構圖時充
滿幾何的思考。然而畫面並不板滯僵硬，有幾株斜立而擬人化的
樹，三、四隻隱約存在的動物。這是夏天，陽光下麥子黃金般成
熟，陰影處的草坡則呈沉著的暗綠，果樹上紅點斑斑。這樣的田野
招喚畫家出行，在畫的前景，中央向上走去，上方三角形（或菱形）
的交角，一個菱形的池塘，像一隻眼睛，是全畫的靈魂，畫家舉臂

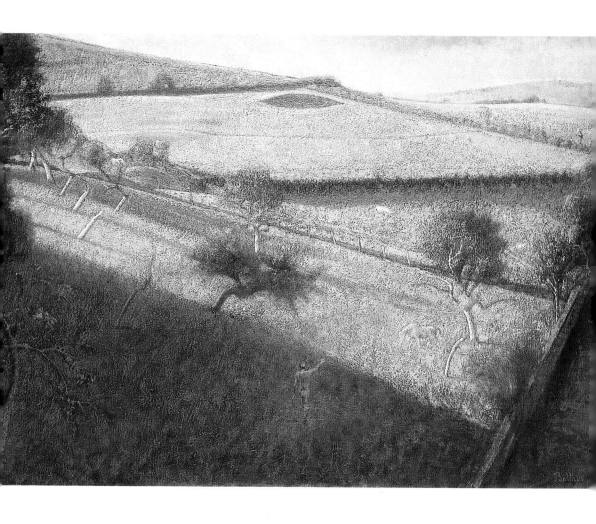

欲向那靈魂招手，而那靈魂仍張著大獨眼，靜默凝觀四方。

　　〈塔邊的風景〉、〈有池塘的風景〉、〈夏西的池塘〉以及另一幅〈黎雍的谷地〉都是類似主題的小型風景，一九五七年所繪。次年巴爾杜斯畫了一些靜物，如〈咖啡壺邊的瓶花〉、〈畫室中的靜物〉和〈燈邊的靜物〉。而由這些靜物又推演出幾幅自靜物透視出圖見114頁遠處的風景，如〈鴿子〉、〈窗上的玫瑰花〉，也有自近景瞻望遠圖見115頁景的〈莫萬風景概略〉。這種近景與遠景的結繫，與巴爾杜斯早年一些由透過人物看窗外景色的畫幅，在意念上相近，畫面卻更新穎。同年，巴爾杜斯也畫了幾幅將遠景近調的風景畫，如〈有牛的風景〉、〈夏西的農舍〉、〈農舍〉。這些構圖，景與物密佈全畫，圖見116頁

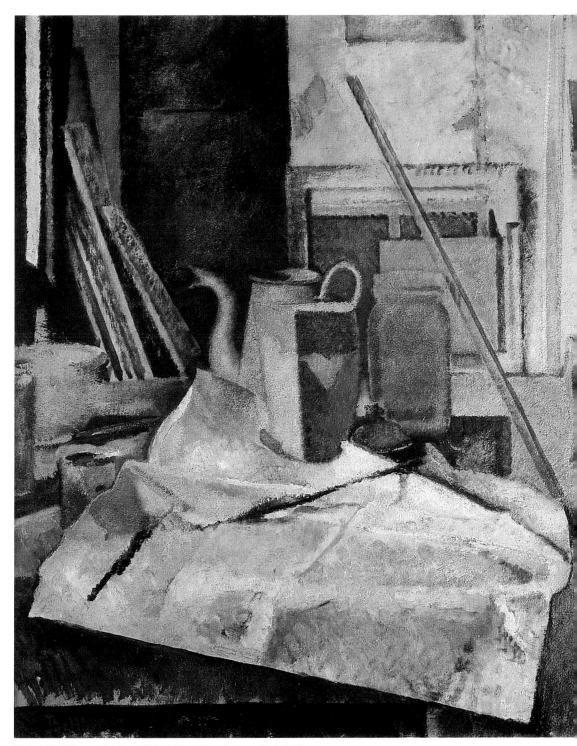

畫室中的靜物　1958 年　畫布油彩　73 × 60cm　私人收藏
幾株樹的大風景（三角形的田野）　1955 年　畫布油彩　114 × 162cm　私人收藏（左頁圖）

燈邊的靜物　1958 年　畫布油彩　162 × 130cm　馬賽康提尼美術館藏

窗上的玫瑰花　1958 年　畫布油彩　134.6 × 128.3cm　印第安那波利斯美術館藏

農舍　1958年　畫布油彩　81×100cm　巴黎私人收藏

較其他一般畫顯得豐富多姿。整體說來，一九五八這一年中巴爾杜
斯的繪畫生氣勃勃，畫面充滿了曲線與蜷曲的形。這年他在義大利
杜然和羅馬都有展覽，這也是使他特別興奮之事，也許就如他自己
說的，夏西堡是令他感到幸福的空間，讓他畫出這些欣欣昂然的作
品。

　　一九五九至六○年的風景畫，巴爾杜斯又賦予另一種訊息。
〈風景〉、另一幅〈有牛的大風景〉、〈大風景〉、〈夏西農舍庭

有牛的大風景　1959-60年　畫布油彩　159.5×130.4cm　私人收藏

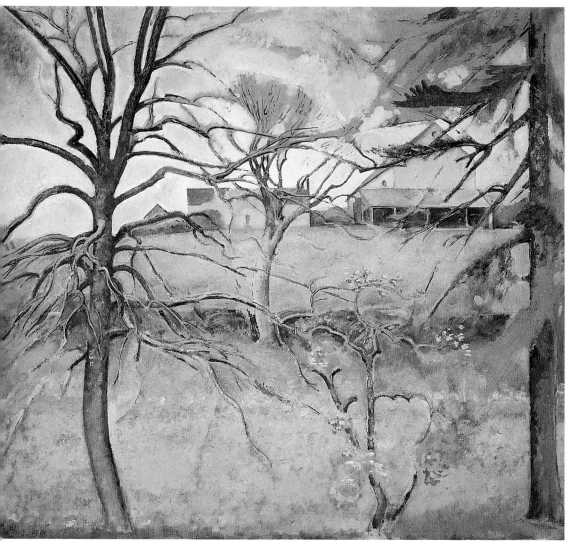

大風景　1960年　畫布、油彩、貼紙　140×156cm　巴黎私人收藏

院〉、〈一棵樹的大風景〉等都是夏西堡秋冬的景象。除〈夏西農
舍庭院〉尺寸較小，其餘均是較大的畫幅，都是透過前景近於光禿
的樹看樹後的農舍庭院、犁田或較遠的山坡。

　　〈有牛的大風景〉是三、四片平行的長方面組成，接續平面呈現
出地和天，天地之間有屋，地上有牛和人，幾株樹分據全畫，畫面
除粉青的天之外，樹、屋、地都呈褐色調，由暗到淡，部分略泛

夏西農舍庭院習作　1960 年　畫布油彩　89 × 96cm　巴黎私人收藏

綠，人微顯灰藍。人若尺蠖蛾，牛似幽靈，唯樹桀傲，頂天立地。
畫家淡化牛和人而突顯樹，他畫樹像寫中國書法，蒼勁有力甚或狂
草而書。

夏西農舍庭院習作　1960 年　畫布油彩　97.5 × 104cm　私人收藏
椅子與裸女　1957 年　畫布油彩　162 × 130cm　私人收藏（右頁圖）

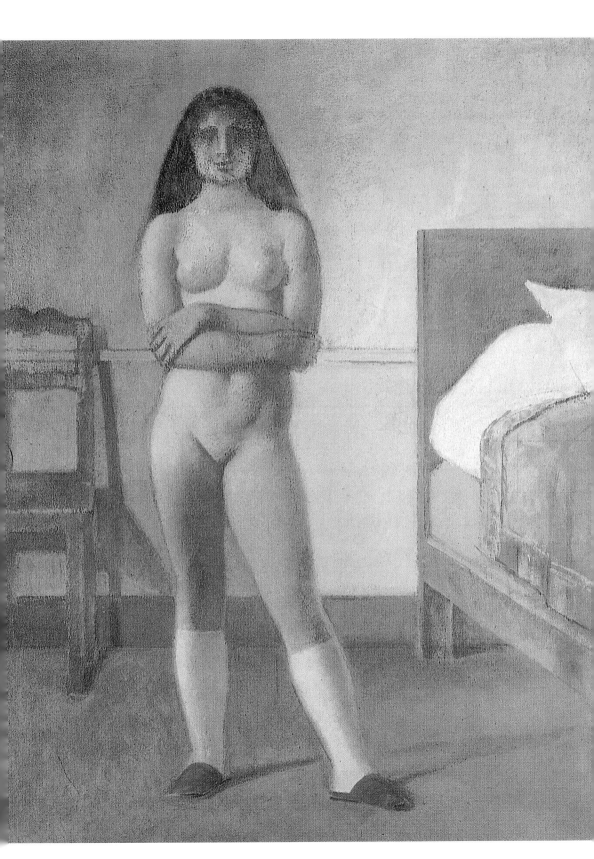

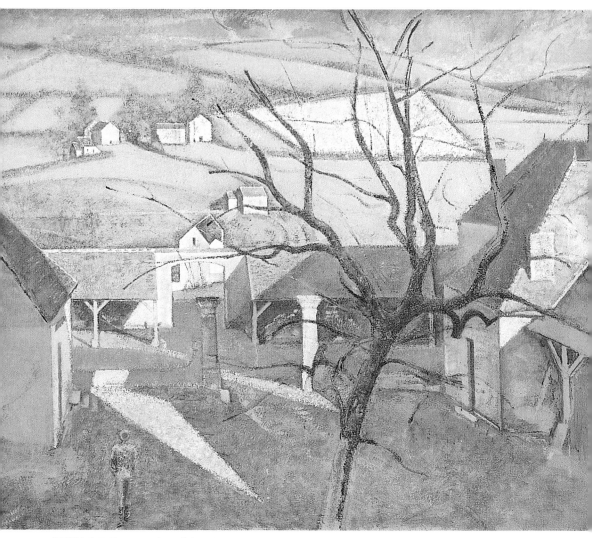

一棵樹的大風景　1960年　畫布油彩　130×162cm　龐畢度中心國立現代美術館藏

　　〈一棵樹的大風景〉仍是夏西堡的農舍和庭院，唯庭前一株大樹，禿枝無葉。農舍多變化的屋間、迴廊、廊柱與大門，提供巴爾杜斯繁複的幾何造形構圖。除農舍外，庭前太陽的光影，屋後斜高的土坡都呈幾何形的分割。全畫是黃與藍色調的平分。豔黃、淡橙、米黃、土耳其藍、灰藍、褐藍和暗藍。沉隱、平和又突顯光亮。而禿樹兀然而立，畫家背向往門廊逕自走去。

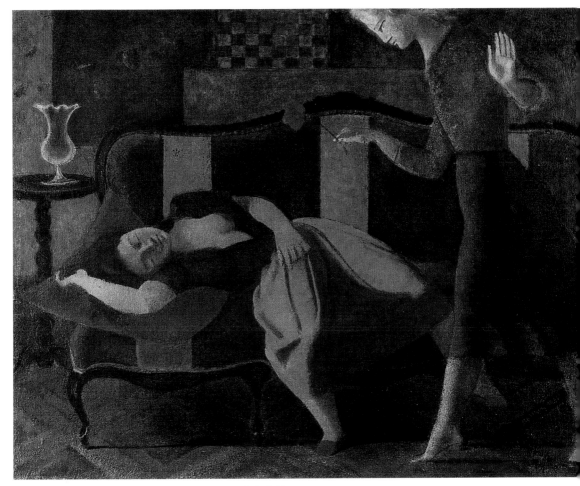

夢（一） 1955年 畫布油彩 130×162cm 私人收藏

夏西堡時期的室內人物畫

在夏西堡，巴爾杜斯除多產風景畫外，也畫模特兒柯列特・蕾
娜，特別是姪甥女費德黎克的人像。室內人物依然是一些女子沐
浴、梳妝，再就是多幅似夢非夢、意味曖昧的畫作。重要的有：兩

圖見125、127頁
幅〈三姊妹〉（1954年畫，之前作了三幅油畫練習，1955～1956年
又繪有同名的一畫）；兩幅〈窗前少女〉（1955、1957）；兩幅〈夢〉
圖見128、129頁
圖見131頁
（1955、1956～1957年繪，和另一幅十分相近的〈金色的果子〉）；

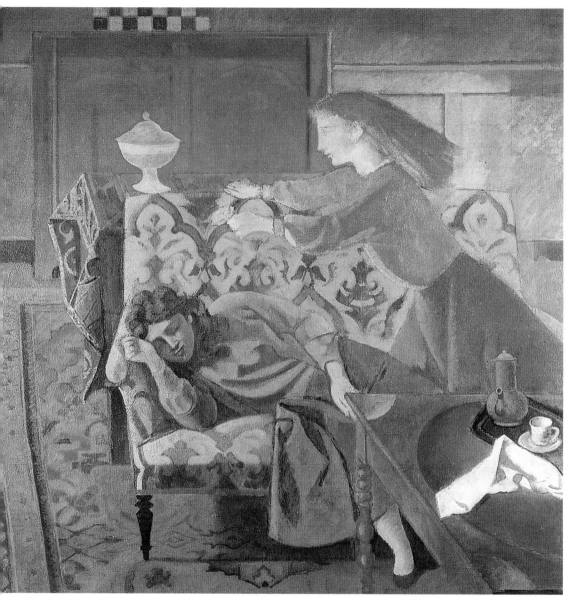

夢（二）　1956-57 年　畫布油彩　130 × 163cm　私人收藏

三姊妹　1954 年
畫布油彩　60 × 120cm
私人收藏（右頁上圖）

三姊妹　1955 年
畫布油彩　130 × 196cm
私人收藏（右頁下圖）

一幅與一九四三年所繪同名的〈耐心牌〉和一幅〈用紙牌算命的女
人〉。另有〈壁爐前的裸女〉與大畫幅的〈出浴〉，還有一九六○
年的重要畫作〈蛾〉。

　　庫爾貝把自己親近的三姊妹繪入畫中，敬重庫爾貝繪畫的巴爾

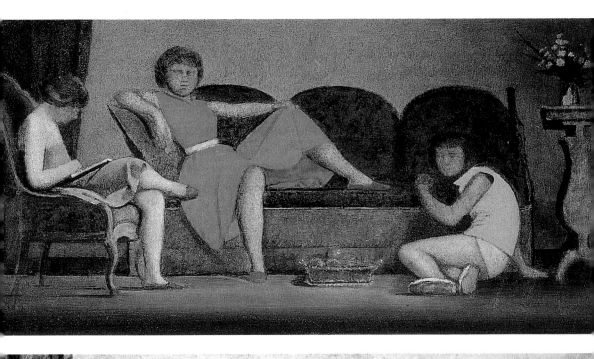

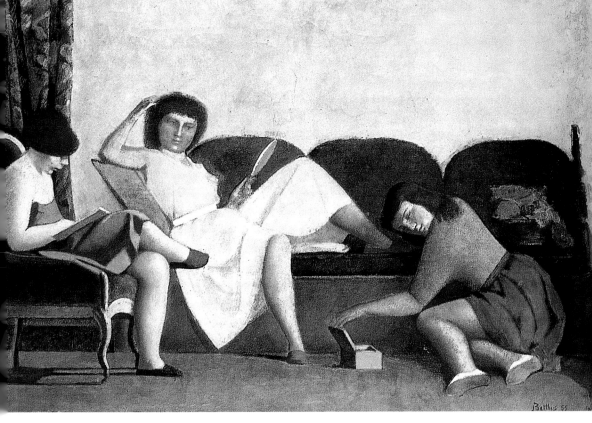

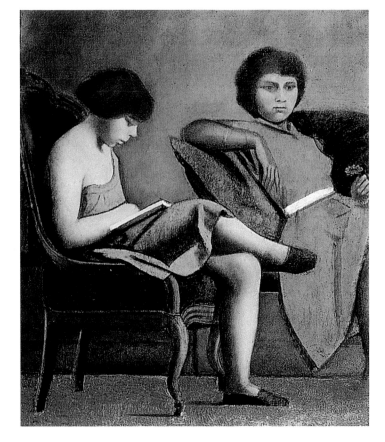

三姊妹習作　1954年
畫布油彩　98.4×80cm
私人收藏

三姊妹　1959-64年
畫布油彩　130×192cm
私人收藏
（右頁上圖）

杜斯是否藉這意念畫出他的〈三姊妹〉？庫爾貝〈村莊的小姐們布施給奧蘭谷地牧牛的女孩〉中有三位盛裝的小姐們，而巴爾杜斯畫的兩幅〈三姊妹〉卻是普通家居服的三位少女，有人說她們或是巴爾杜斯朋友彼爾・寇樂的三個女兒。她們在家中客廳的沙發靠背椅、地毯上看書、閒坐、吃果子或照鏡，搬弄首飾盒，並不喜樂，各有心思，是略爲怪異的小姐們。

　　一九五五年的〈窗前少女〉是較習見的巴爾杜斯風格，色調黃暈，女孩膝靠木椅，頭手探出窗欄，窗外一片東方畫風的平面風景，意味悠長。後兩年的〈窗前少女〉則近前拉斐爾派風格。色彩淡雅，椅旁站立手扶窗櫺，面對外面春天的是一長髮藍衣女子，窗外景色透向遠處，卻淺淺而出。

　　〈金色的果子〉，可以說是巴爾杜斯畫「夢」的第三幅。三幅畫都完成於一九五五至五七年之間，都有一人睡臥沙發，夢中有人躡足捎來紅花，或有人置上黃玫瑰，第三幅畫則是夢中人持來金色的

圖見128頁

圖見129頁

羊舍　1957-60年
畫布油彩
50×101.5cm
洛桑私人收藏
（右頁下圖）

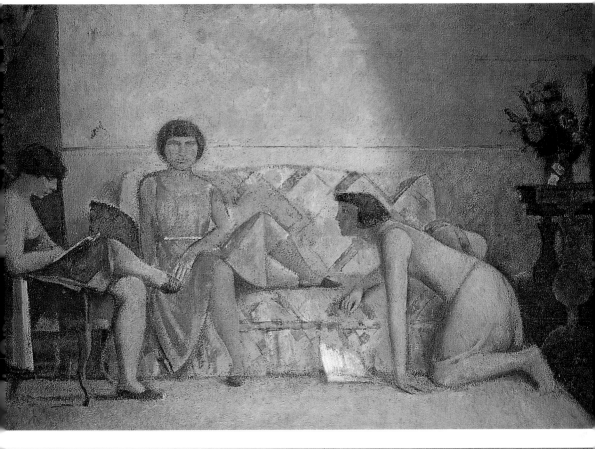

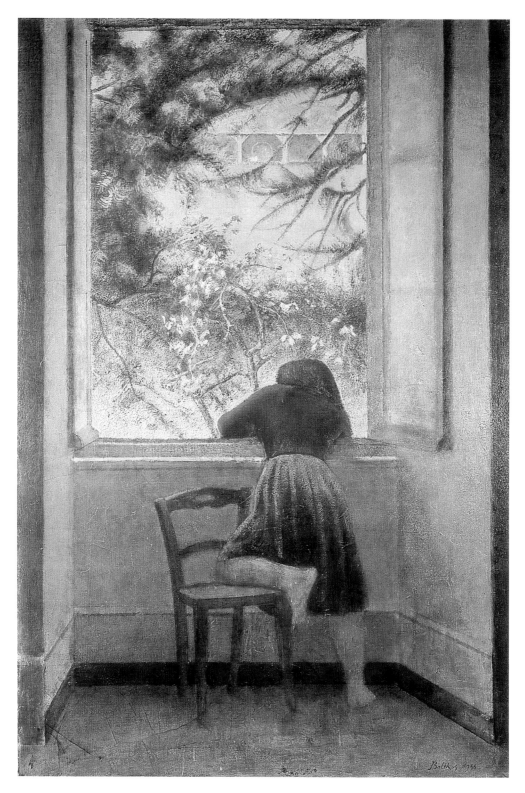

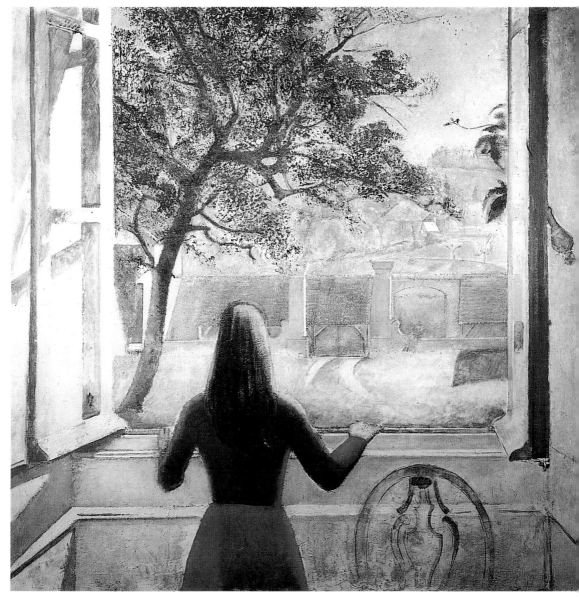

窗前少女　1957年　畫布油彩　160×162cm　私人收藏

窗前少女　1955年
畫布油彩
196×130cm
私人收藏（左頁圖）

果子。紅花的畫中，沙發、地毯、牆面是暗調的幾何圖案，黃玫瑰與金果的畫佈滿繁複暈色與多變化的阿拉伯式花紋，都是幽深靜雅的客廳，都是令人想入非非的夢境。

〈耐心牌〉和〈用紙牌算命的女人〉是與撲克牌有關的畫作。巴

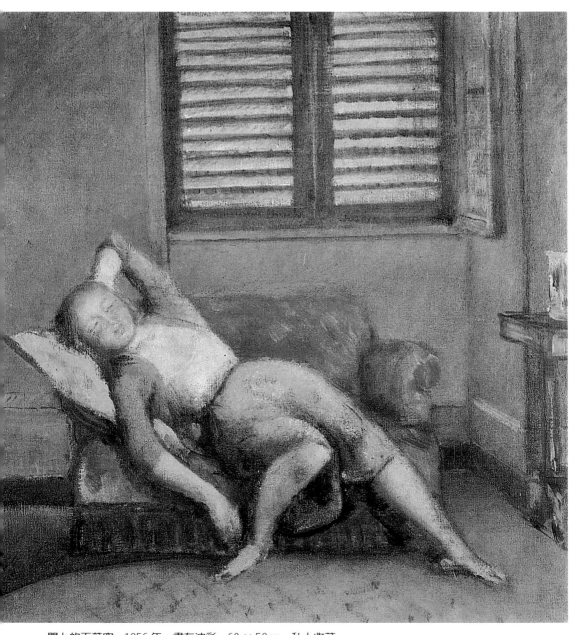

關上的百葉窗　1956年　畫布油彩　60×59cm　私人收藏

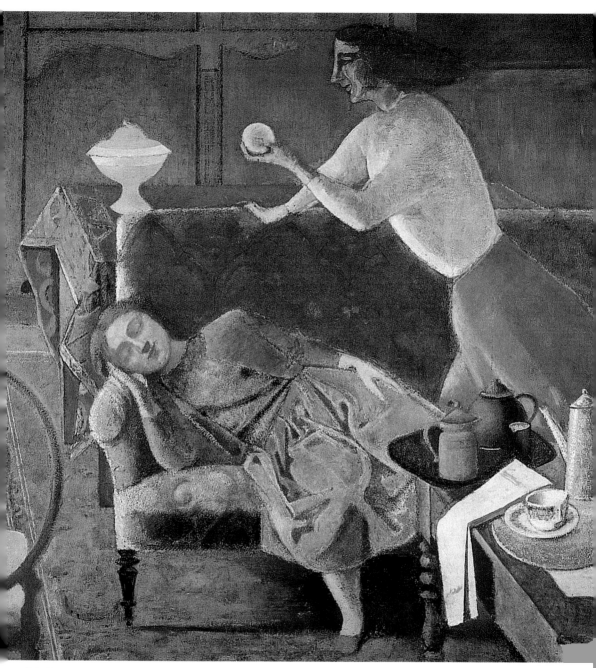

金色的果子　1959 年　畫布油彩　159 × 161cm　私人收藏

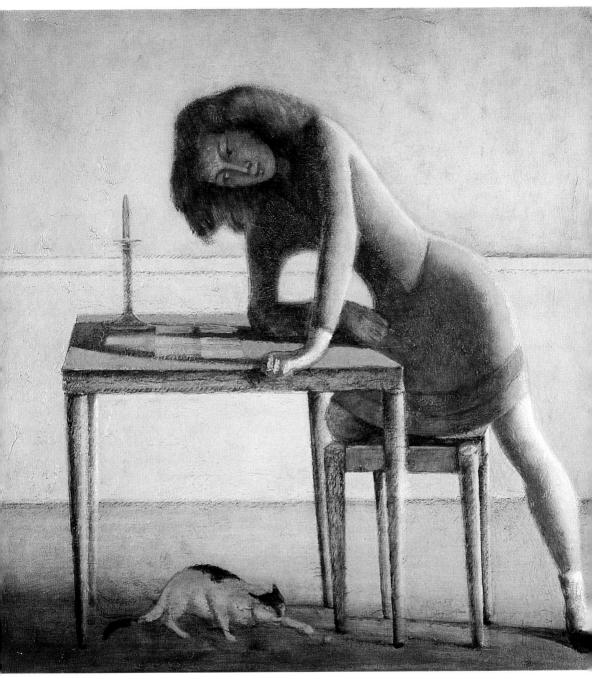

耐心牌　1954-55 年　畫布油彩　88 × 86cm　私人收藏

爾杜斯先後畫的兩幅〈耐心牌〉截然不同。除多出一隻貓，背景道
具都單純化，桌椅、燭台與撲克牌，牆、地面、人物等一切都呈至

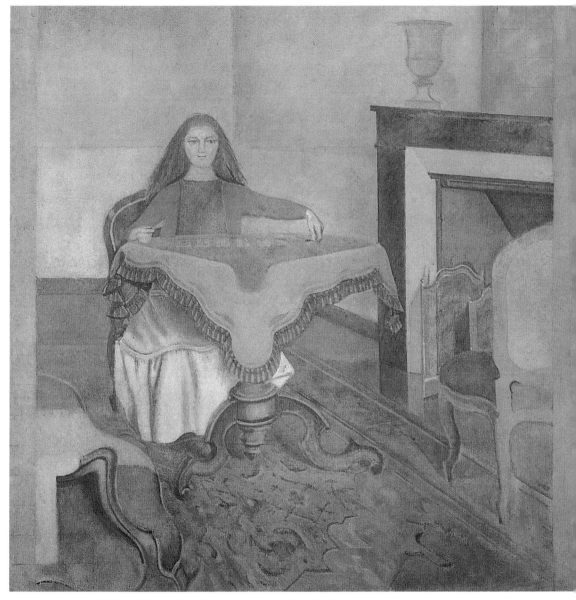

用紙牌算命的女人　1956年　畫布油彩　198×198cm　私人收藏

簡的形，在黃橙的暈調下各立其位。玩耐心牌的女子手臂、背、臀
和腿部曲線都十分優美，潛沉多思的頭臉與桌下點狡弄球的貓上下
相照。

　　〈用紙牌算命的女人〉畫中桌椅的造形、地毯的花式圖紋卻都接

近一九四三年〈耐心牌〉畫面的下半，唯色調較輕，呈橄欖綠調，而非褐黑，畫面上部的壁面色調平均無條紋，玩牌者非傾靠桌面，而是端坐。玩牌與算命、賭注與未知，這個巴爾杜斯心中的謎是他愛畫的主題。

在多幅夏西堡畫的裸體畫中，〈壁爐前的裸女〉是手攬長髮、溫潤柔膩肌膚的少女在壁爐明鏡前自照，背景呈灰藍調，輔以橙黃、淡黃的幾何圖紋，是巴爾杜斯畫中清明淡雅溫和可親的畫幅。一九五八年的幾幅裸女可都令人感覺愉快，其中〈出浴〉畫一女子自浴缸中起立，姿態優美，浴室擺設也自成美感，是清新可人的畫幅。

圖見136頁

另一幅畫作〈蛾〉常引人談論。巴爾杜斯畫一裸女燈前撲蛾，此大而薄明的蛾並非真蛾，是裸女在捕捉的一個象徵。牆、床褥、枕被、几上的玻璃杯、燈，以及蛾都似乎在同一平面，增加畫面的非現實感。裸女高佻而豐盈，但畫面肌理不若他一般油畫平滑，接近巴爾杜斯喜愛的古代壁畫的感覺。

圖見137頁

任羅馬法蘭西學院院長與修護梅迪西莊園

一九六一年二月巴爾杜斯承當時法國文化部長安德烈·馬爾羅之請，出任羅馬梅迪西莊園法蘭西學院院長。巴爾杜斯一九四六年旅居日內瓦時，瑞士的斯奇拉（Skira）出版社宴請馬爾羅，巴爾杜斯也受邀，因而相識，自此成為知交。之後數年，馬爾羅、巴爾杜斯、艾努亞德、巴羅爾特（電影家）、卡繆和其他文藝人在巴黎經常見面。馬爾羅賞識巴爾杜斯的繪畫和學養，極力推薦他任職羅馬法蘭西學院院長，並交付他全權修護梅迪西莊園的工作。巴爾杜斯上任之前，曾遭多方反對，特別是美術學院。不曾獲得羅馬大獎，如何去主管一個羅馬大獎得獎人到羅馬進修研究居留的梅迪西莊園？其實巴爾杜斯自己也十分猶豫是否接受這個職位。一來他不願離開夏西堡如此優美怡人的地方（他鍾愛夏西堡，一次他因事去巴黎，回到夏西堡時曾激動地親吻牆壁），再則他知道他勢必要中斷繪畫，而且那個時候梅迪西莊園已破損不堪，修復工作的責任無比

壁爐前的裸女
1955年　畫布油彩
190.5 × 163.8cm
紐約大都會美術館藏
（右頁圖）

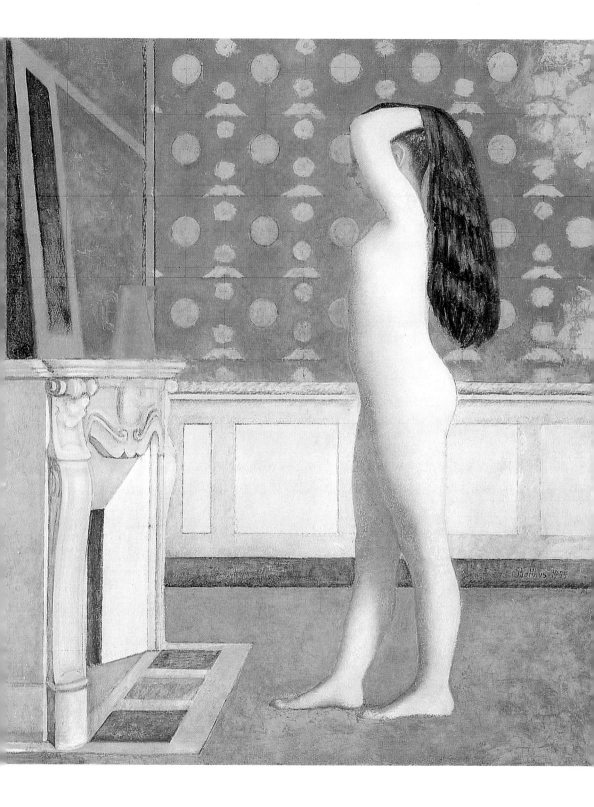

135

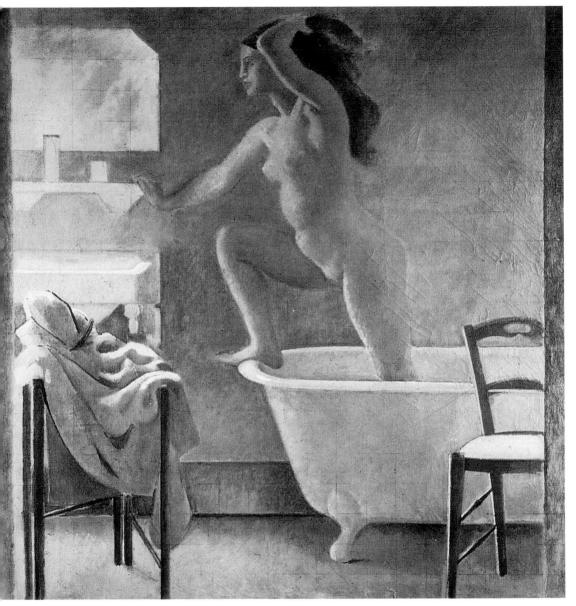

出浴　1957年　畫布油彩　200×200cm　私人收藏

重大。巴爾杜斯跟馬爾羅說：「梅迪西莊園幾成廢墟，需要極多的
金錢和時間來修復。」馬爾羅回答：「需要多少我們全數支付，聽
任您支配使用。」馬爾羅的堅持，巴爾杜斯只有接受，而當時戴高
樂總統曾想親自下任命書，因為他認識巴爾杜斯的家族（1967年戴

蛾　1959年
畫布油彩
162.5×130cm
私人收藏（右頁圖）

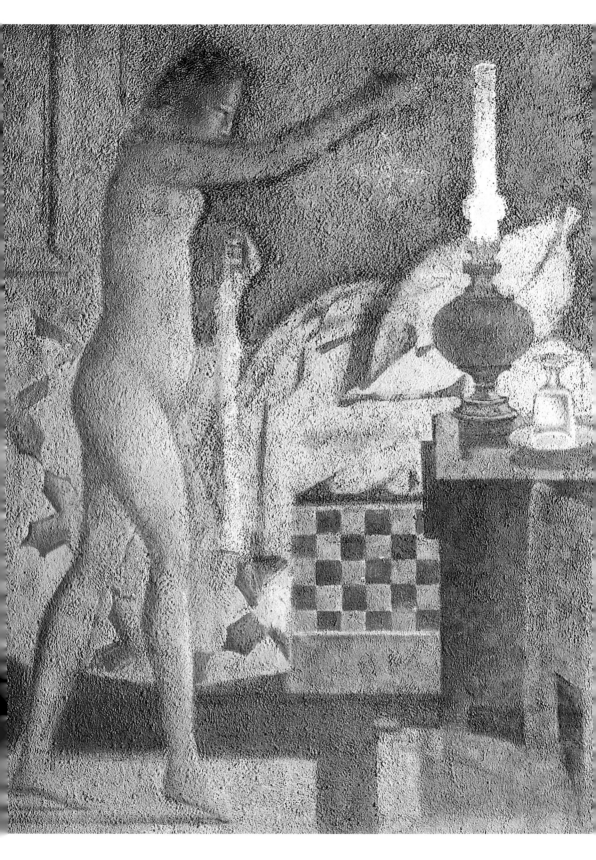

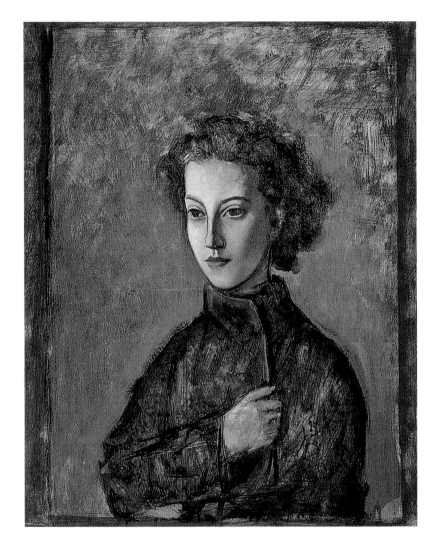

斯奇拉・羅塞比安卡畫
像　1949 年
畫布油彩
60 × 48.5cm
私人收藏

高樂來訪羅馬，法駐義大使曾希望巴爾杜斯為戴高樂作肖像，後來
兩人都沒有時間而作罷）。

　　梅迪西莊園是十六世紀中葉的精美建築代表。原在喬凡尼・黎
奇・迪・蒙特普奇安諾紅衣主教的主持下興建，後由梅迪西家族出
身的費迪南多・戴・梅迪西紅衣主教購得而名為梅迪西莊園，前後
多次修建，這座華美的宮殿式建築有樓塔、花園，並有大公園環
繞。一八○三年拿破崙以當時為法蘭西學院院址的卡帕拉尼卡・曼
奇尼宮做交換而讓梅迪西莊園成為新院址（而最早的學院設置在一

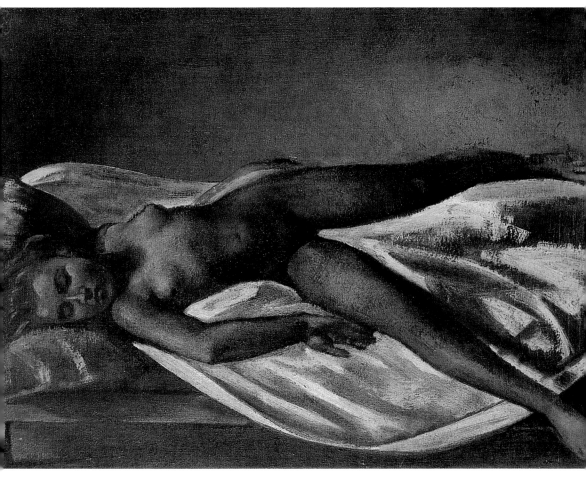

躺著的裸女　1950 年　畫布油彩　133 × 120cm　私人收藏

座沒有名氣的沙立達・迪・聖多諾費歐宮）。二次大戰後，這個莊
園已面目全非。巴爾杜斯在此掌職達十七年，竭盡精力做復修工
作。雖然繪畫減少，仍然得到補償安慰。梅迪西莊園回復美侖美
奐，是巴爾杜斯心神凝聚的結果，可說是他另一樁極大的成就。

　　他請來義大利四位工藝大師來負責修復工程，自己除提出全面
設想外也親身加入工作，譬如油漆、粉刷牆壁，運用一種新方法，
由巴爾杜斯自己示範。他把長年堆積的老舊物件清理，換上精心挑
選的家具，如大會廳中黃色的椅子、院長室中灰色和金色的靠背
椅。他又在庫房中找出兩張十七世紀的長椅，羅馬郊區一所宮殿拆

除時他購得置於餐室的櫥櫃。他也到羅馬、佛羅倫斯選購雕像、屏風、十七世紀的椅子、地毯、長臥椅、書櫥、十八世紀的繪畫等等。

最艱巨的是翻新莊園內的所有室內壁畫，這些壁畫可能是十六世紀中相當有名的裝飾大師，如彼托雷（Pittore）、蒙特普奇安諾（Montepulciano）、朱奇（Zucchi）等的作品，修整這些壁畫巴爾杜斯盡量保留原來色彩，逐室修繪，十分費時費事。

巴爾杜斯也重新整治花園，讓花園燦爛可觀，一九七三年又擴整到公園。他還把長久淪為車庫的一組屋間修整改供展覽藝術品。在莊園中巴爾杜斯籌辦了多次法國藝術家的大展，有羅丹、庫爾貝、傑克梅第、波納爾、勃拉克、德朗等人，都十分成功。十七年的任職中他交結所有義大利重要文藝人，如電影家費里尼、維斯康提、羅塞里尼，畫家基里訶、古圖索，作家莫拉維亞等，具是梅迪西莊園的常客。巴爾杜斯讓梅迪西莊園成為法國藝術家在義大利的一處重要活動中心。

梅迪西莊園時期的繪畫

巴爾杜斯在梅迪西莊園的修復工作斐然有成，作畫時間如所預期的，十分短少。所幸莊園的行政事務全由一位幹練的祕書處理，他得以向有餘閒畫出幾幅傑出的作品。他的畫室在莊園外圍公園的盡頭——「樹林之屋」（十七世紀西班牙畫家維拉斯蓋茲曾作有一畫描繪此屋，他還畫過多幅莊園的景致。十九世紀法國畫家柯洛也有多幅作品描繪莊園），最初幾年由於作畫時間有限，他只能畫些素描，以莊園工作的一位義大利太太的兩個女兒卡媞亞和米切黎娜為模特兒，這些素描後來用於他的油畫。

一九六二至六五年間巴爾杜斯畫有三、四幅靜物，是水果、花卉和蔬菜，取局部特寫構圖，頗有特色。一九六四至六六年間，「三姊妹」的主題再現，至少畫有三幅，此時所繪的〈三姊妹〉仍活動在客廳的沙發、靠背椅、地毯間。畫中的這些擺設位置與圖紋，各畫略有不同。三姊妹已年長許多，相互之間較有默契。一九六六

高舉手臂的裸女
1951年　畫布油彩
150×82cm　私人收藏
（右頁圖）

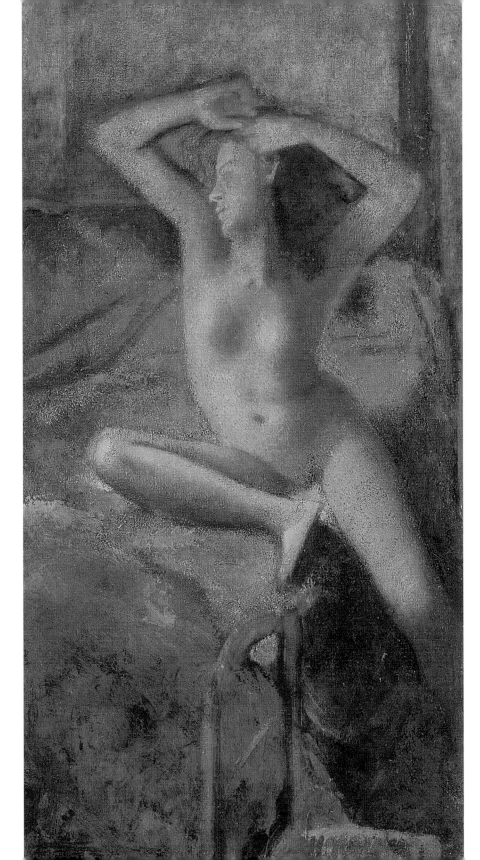

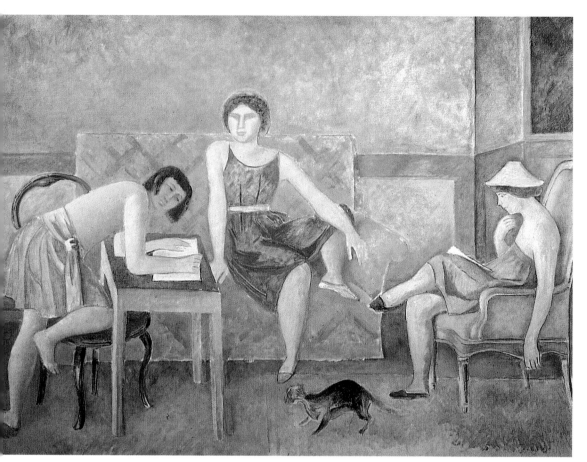

三姊妹　1964年　畫布油彩　131×175cm　私人收藏

年巴爾杜斯再畫〈玩牌的人〉，男女兩人物仍是詭譎猜疑的表情。　圖見144頁
此畫至一九七三年才擱筆。一九六八年，他著手〈卡媞亞讀書〉，　圖見145頁
把所作的卡媞亞素描移上畫布，一九七六年才完成。這兩幅畫是巴
爾杜斯以數年研繪的畫幅，用酪蛋白和蛋黃調顏料來畫。這是近於
古代蛋彩的畫法，畫家似乎想在畫上追溯文藝復興前期蛋彩畫的質
感。

　　梅迪西莊園期間，三幅東方情調極盡優美的畫幅是最令人神往
的作品。那是〈土耳其房間〉、〈紅桌旁日本女子〉和〈黑鏡前日
本女子〉。〈土耳其房間〉畫於一九六三至六六年間，此房間在莊　圖見146頁

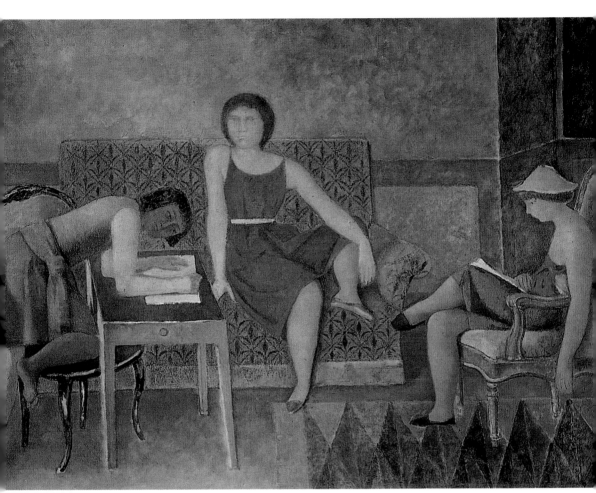

三姊妹　1964年　畫布油彩　127×170cm　私人收藏

園的一個塔樓中，是賀拉斯・維爾內（Horce Vernet）一八二八至三
五年間，任法蘭西學院院長時所設計，充滿當時時興的那種東方情
調。巴爾杜斯將模特兒置於此室，模特兒才廿出頭，肌膚細緻，是
巴爾杜斯著迷的那種少女，唯臉龐看似一東方女子。她敞開暗粉色
睡袍，前身全裸，長髮的頭額結繫一帶，手持鏡而不自照。有人以
為〈土耳其房間〉為追念安格爾畫的〈土耳其浴〉有關，巴爾杜斯
說不是的，只是時間的恰合。安格爾一八六三年畫〈土耳其浴〉，
巴爾杜斯一九六三年畫〈土耳其房間〉。〈紅桌旁日本女子〉與〈黑

玩牌的人　1966-73年　畫布油彩　190×225cm　鹿特丹凡波寧根美術館藏

圖見148、150頁

鏡前日本女子）則是日本式的房間，十足的日本風味，只是以草蓆或條紋布氈替代榻榻米，其餘是東洋的屏風，矮桌和粧鏡。模特兒結掛半襲和服，或靠枕而斜臥，或半跪上身赴前照鏡。畫幅平面感，宛若日本繪畫。

　　這三幅畫中的日本女子是何人？她即是巴爾杜斯的第二位妻子出田節子（Setsuko Ideta）。巴爾杜斯與出田節子之相遇，亦是命中註定的那種奇巧故事。又得馬爾羅之惠，巴爾杜斯再受馬爾羅派任

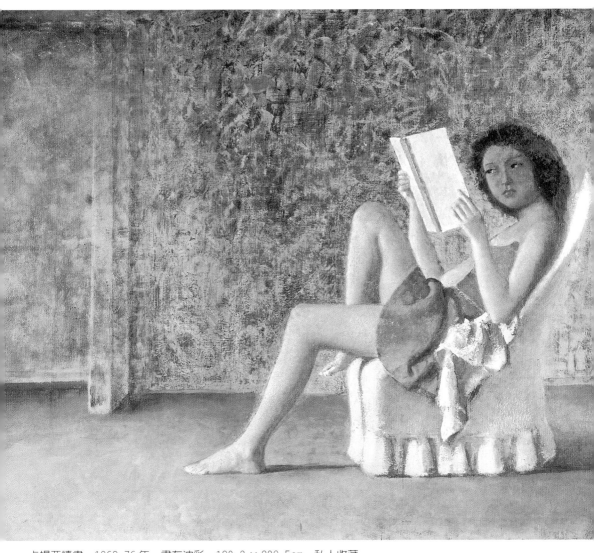

卡媞亞讀書　1968-76年　畫布油彩　180.3×209.5cm　私人收藏

前往日本察訪宜於法國展覽的日本藝術。馬爾羅的這個決定又引起
諸多爭論。巴爾杜斯不是法國外交部所希冀的一個精通日本的畫
家，但他還是在一九六二年七月啓程去了日本。那時日本派一名
《朝日新聞》的記者辻 井先生陪同訪尋。這位記者先生認識出田節
子小姐，打電話問她有否意願加入法國駐羅馬法蘭西學院院長所帶
領的採訪團。節子小姐感興趣直馳京都與他們相會。一見面，節子

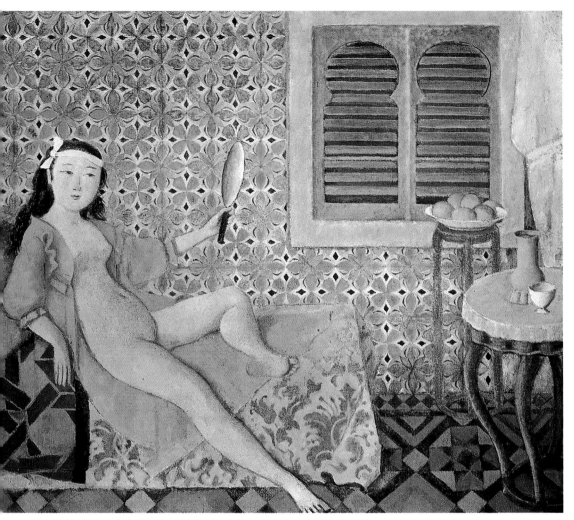

土耳其房間　1963-66年　畫布油彩　180 × 210cm　龐畢度中心藏

的美貌，令巴爾杜斯驚異目眩，幾天之後，在結東京都之訪回到東京，節子的影貌已深深縈繞揮之不去。巴爾杜斯只有找辻井先生設法再見節子。他們再見面時，巴爾杜斯即請求節子坐下給他畫畫，如此節子便成了巴爾杜斯的模特兒。經過五年的種種困難，出田節子終於成了巴爾杜斯的第二任妻子。一九六七年十月三日他們在東京結婚。

　　〈土耳其房間〉是一九六三年巴爾杜斯延請節子小姐到梅迪西莊

土耳其房間（局部）
1963-66年
畫布油彩
180 × 210cm
龐畢度中心藏
（右頁圖）

146

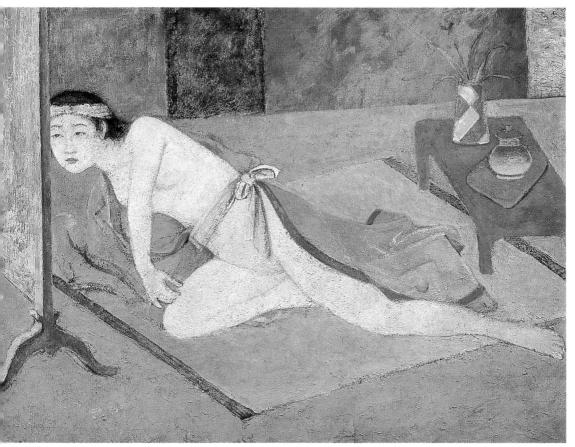

紅桌旁日本女子　1967-76年　畫布油彩　145 × 192cm　私人收藏

園時開始畫的。而〈紅桌旁日本女子〉和〈黑鏡前日本女子〉則是
他們結婚那年著筆，三幅都是酪蛋白和蛋黃加顏料所繪，藉古風傳
達東方情調。〈土耳其房間〉由巴黎龐畢度中心收藏，其餘兩畫可
能由巴爾杜斯與節子自藏。

　　節子為巴爾杜斯在一九六八年生一男孩，名文夫（Fumio），但
在二歲三個月時因遺傳基因問題而夭折。一九七三年節子又產下女
兒春美（Harumi）健康長成，後來從事珠寶設計，並處理巴爾杜斯
畫展事宜。巴爾杜斯在梅迪西莊園前後十七年，典雅的建築、曼妙
的公園，羅馬的明光無處不在，而莊園的四周、窗、陽台、土台的

<div style="text-align:right">

紅桌旁日本女子
（局部）1967-76年
畫布油彩
145 × 192cm
私人收藏（右頁圖）

</div>

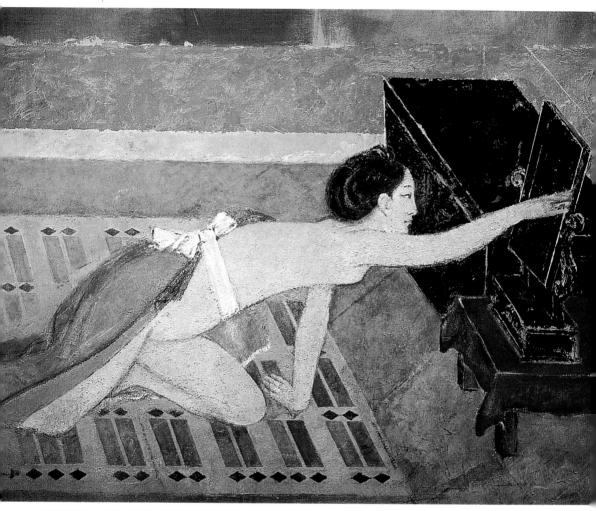

黑鏡前日本女子　1967-76年　畫布油彩　150×196cm　私人收藏

前前後後，羅馬的迷人景色盡在眼前。一九七七年，巴爾杜斯與家人離開莊園時無限惆悵。

羅西尼爾的歸隱與繪畫

「我們在義大利居留之後，節子和我定居到瑞士。一天我們來到這個後來成為我們家的地方喝茶，伯爵夫人（巴爾塔扎爾·克羅索

蒙特卡維羅風景　1979年　酪蛋白、蛋黃、畫布　130×162cm　私人收藏

夫斯基‧德‧羅拉伯爵有時這樣稱呼他的第二任妻子）喜歡這個地
方，因為讓她想到日本式木屋。彼爾‧馬諦斯，我的畫商盡了全力
讓我們買到這棟房子，交換條件是我要保證畫出五幅畫（即是〈蒙

圖見 152 頁

特卡維羅風景〉、〈畫家與模特兒〉、〈朦朧入睡的裸女〉和兩幅

圖見 153、154 頁

站著的裸體──即〈拿圍巾的裸女〉及〈持鏡的裸女〉）。」巴爾杜
斯九○年代在西班牙籍的德‧阿爾勃諾茲訪談時這樣說。瑞士格呂
葉爾谷地羅西尼爾鎮，有一座一七五八年建造、上下五層樓的木式
建築，這棟過去是一所大旅舍，有四、五十個房間，雨果在十八世

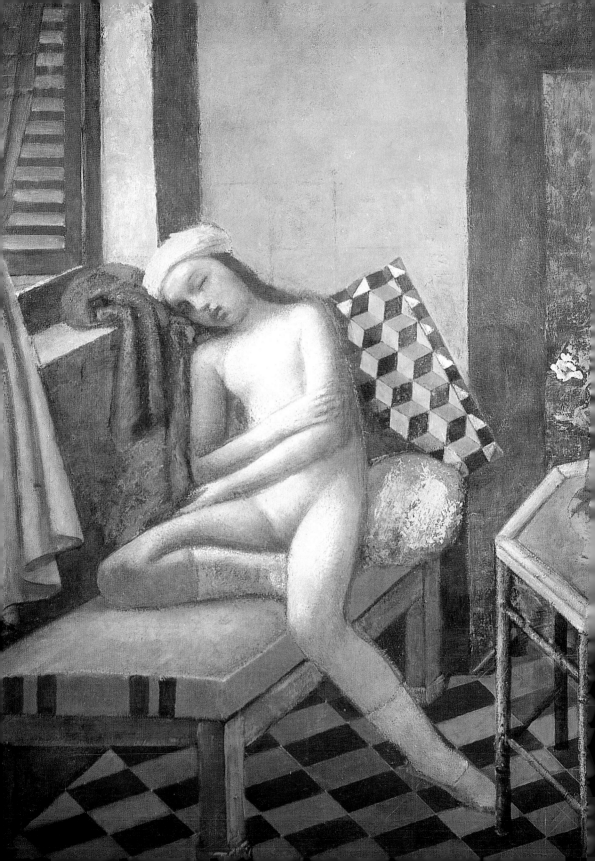

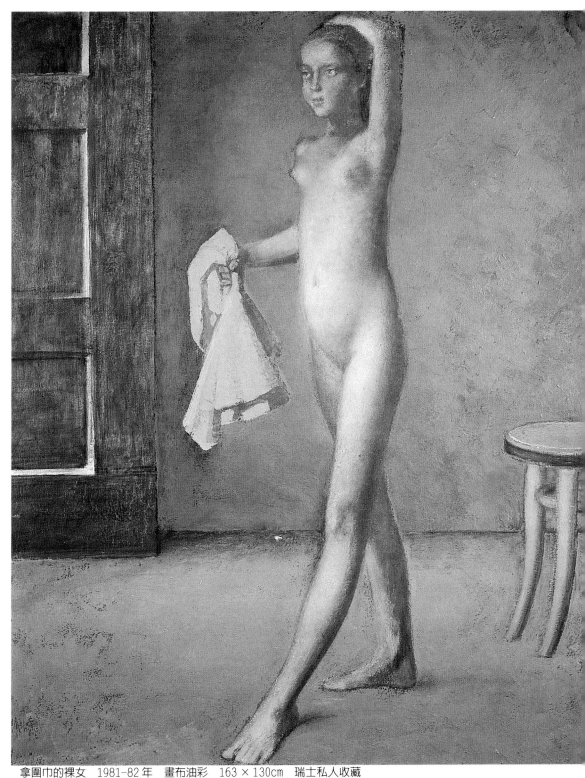

拿圍巾的裸女　1981-82 年　畫布油彩　163×130cm　瑞士私人收藏
朦朧入睡的裸女　1980 年　畫布油彩　130×162cm　私人收藏（左頁圖）

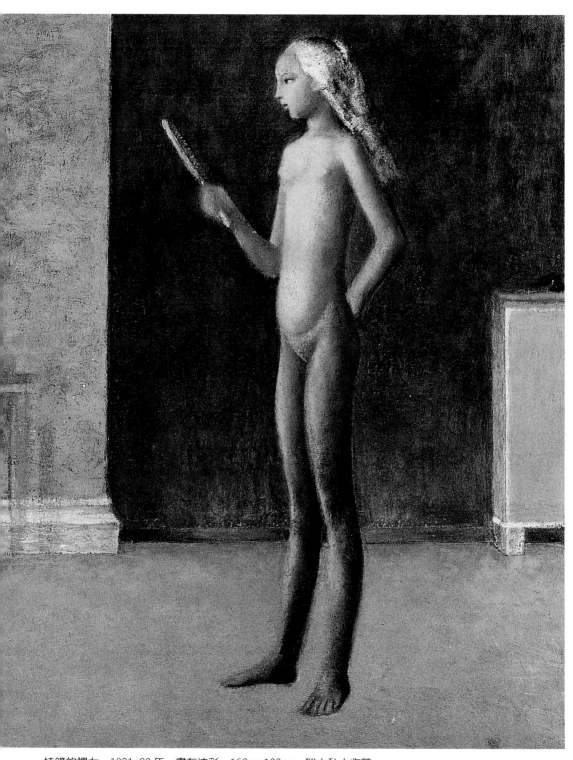

持鏡的裸女　1981-83年　畫布油彩　163×130cm　瑞士私人收藏

154

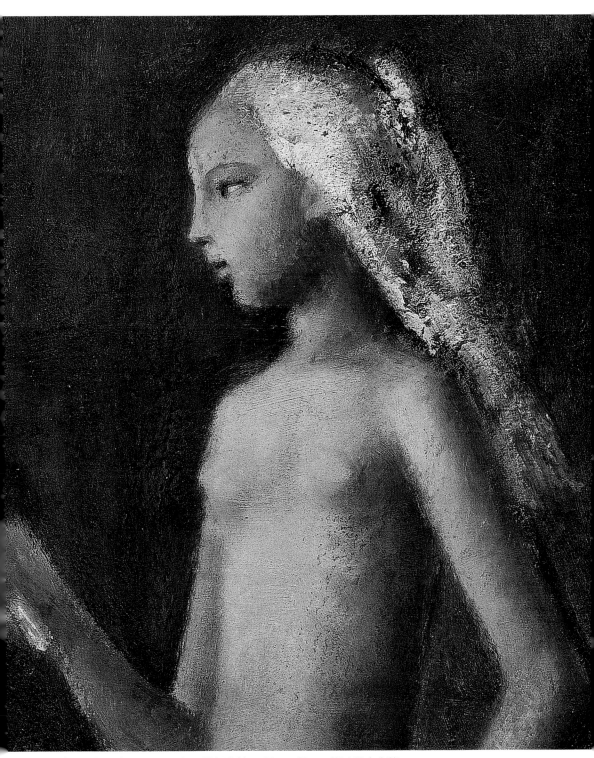

持鏡的裸女（局部） 1981-83年　畫布油彩　163×130cm　瑞士私人收藏

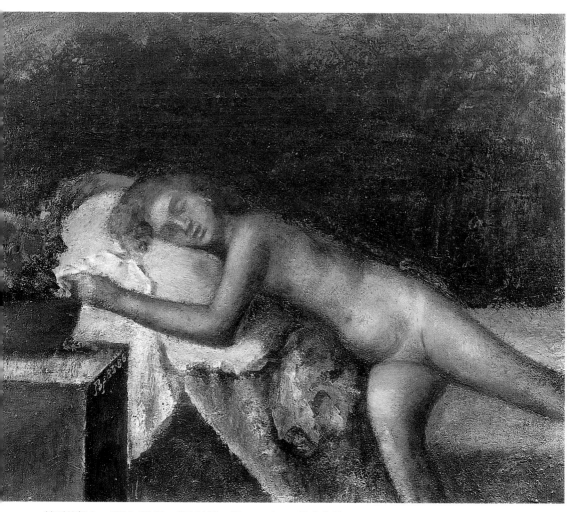

躺睡的裸女　1983-86年　畫布油彩　93×118cm　私人收藏

紀時來小住的大木屋成了巴爾杜斯歸隱並終老的宅院。

　　自一九七七到二〇〇〇年，巴爾杜斯參加倫敦國家畫廊，展出
一幅得自普桑繪畫靈感的〈仲夏夜之夢〉。巴爾杜斯的大畫作並不
多，除了應允彼爾・馬諦斯的五幅畫，在一九八三年以前完成，一
九八三至八六年畫了〈裸女與吉他〉、〈躺睡的裸女〉和〈烏鴉大
構圖〉。一九八〇年畫第一號〈貓照鏡〉，一九八七至一九九四年
間繼續〈貓照鏡〉之二號與三號。〈蒙特卡維羅風景〉繪於一九七

烏鴉大構圖
1983-86年
畫布油彩
200×150cm
紐約私人藏（右頁圖）

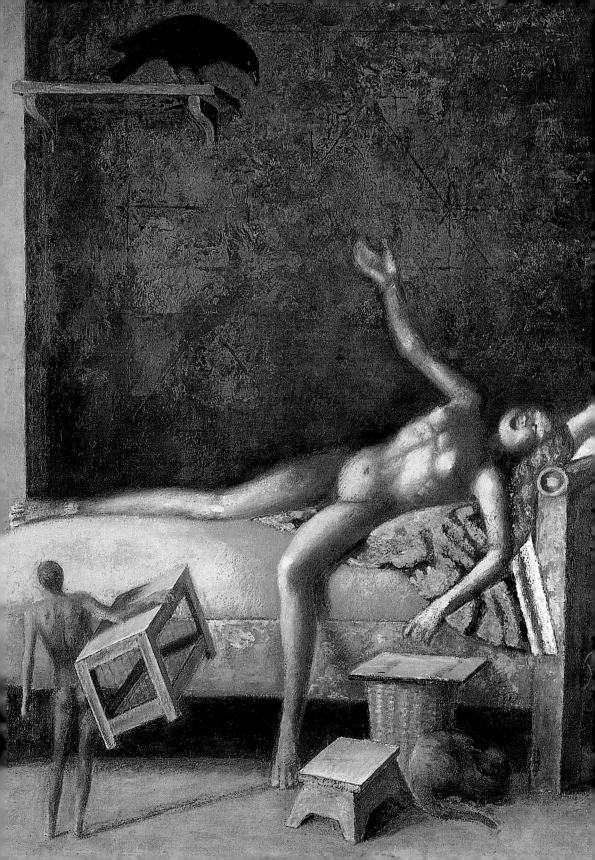

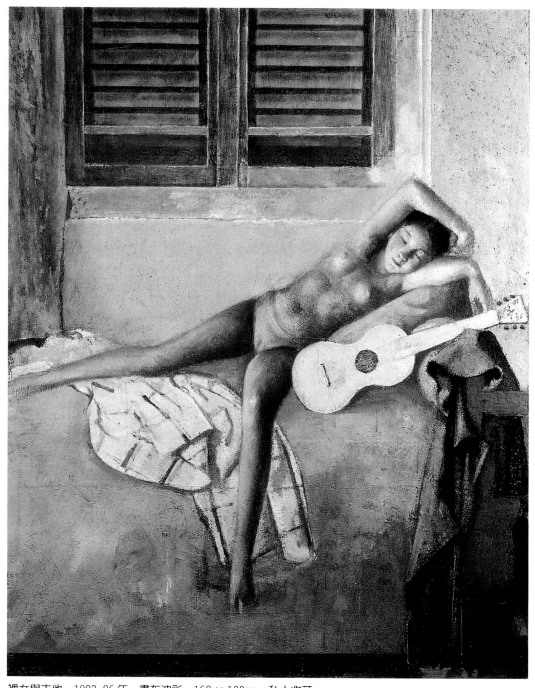

裸女與吉他　1983-86 年　畫布油彩　162 × 130cm　私人收藏

裸女與吉他（局部）　1983-86 年　畫布油彩　162 × 130cm　私人收藏（右頁圖）

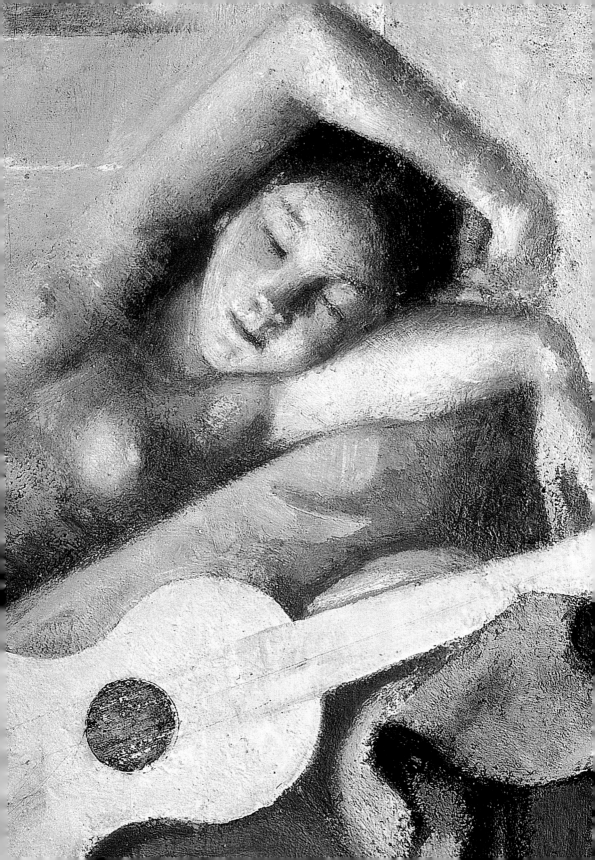

貓照鏡（一） 1977-80 年　畫布油彩　180 × 170cm　墨西哥城私人收藏

貓照鏡（一）（局部） 1977-80 年　畫布油彩　180 × 170cm　墨西哥城私人收藏（右頁圖）

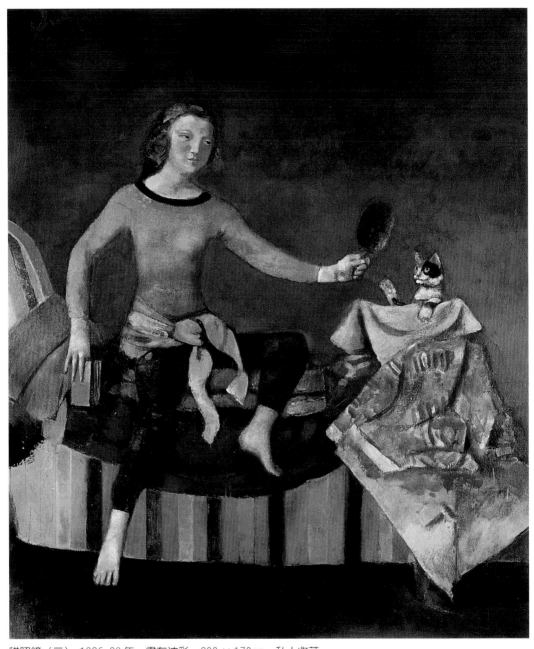

貓照鏡（二） 1986-89 年　畫布油彩　200 × 170cm　私人收藏

貓照鏡（二）（局部） 1986-89 年　畫布油彩　200 × 170cm　私人收藏（右頁圖）

廣　告　回　信
北區郵政管理局登記證
北台字第７１６６號
免　貼　郵　票

藝術家雜誌社　收

台北市 100 重慶南路一段 147 號 6 樓

市

縣　鄉鎮

姓名：

市區

街　路

電話：

段

巷

弄

號

樓

人生因藝術而豐富，藝術因人生而發光

藝術家書友回函卡

感謝您購買本書，這一小張回函卡將建立起您與本社之間的橋樑。您的意見是本社未來出版更多好書的參考，及提供您最新出版資訊和各項服務的依據。為了加強對您的服務，請將此卡傳真（02）3317096・3932012或郵寄擲回本社（免貼郵票）。

您購買的書名：＿＿＿＿＿＿＿＿＿＿ 叢書代碼：＿＿＿＿＿

購買書店：＿＿＿＿＿ 市（縣）＿＿＿＿＿＿＿ 書店

姓名：＿＿＿＿＿＿＿＿ 性別：1.□男 2.□女

年齡： 1.□20歲以下 2.□20歲～25歲 3.□25歲～30歲
4.□30歲～35歲 5.□35歲～50歲 6.□50歲以上

學歷： 1.□高中以下（含高中） 2.□大專 3.□大專以上

職業： 1.□學生 2.□資訊業 3.□工 4.□商 5.□服務業
6.□軍警公教 7.□自由業 8.□其它

您從何處得知本書：
1.□逛書店 2.□報紙雜誌報導 3.□廣告書訊
4.□親友介紹 5.□其它

購買理由：
1.□作者知名度 2.□封面吸引 3.□價格合理
4.□書名吸引 5.□朋友推薦 6.□其它

對本書意見（請填代號 1.滿意 2.尚可 3.再改進）
內容 ＿＿＿＿ 封面 ＿＿＿＿ 編排 ＿＿＿＿ 紙張印刷 ＿＿＿＿
建議：＿＿＿＿＿＿＿＿＿＿＿＿＿＿＿＿＿＿＿＿＿＿

您對本社叢書： 1.□經常買 2.□偶而買 3.□初次購買

您是藝術家雜誌：
1.□目前訂戶 2.□曾經訂戶 3.□曾零買 4.□非讀者

您希望本社能出版哪一類的美術書籍？

通訊處：

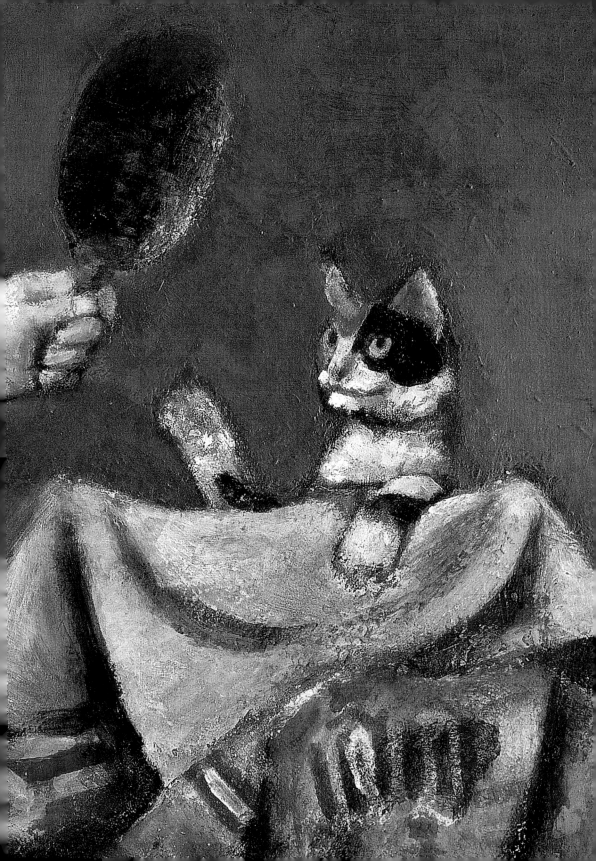

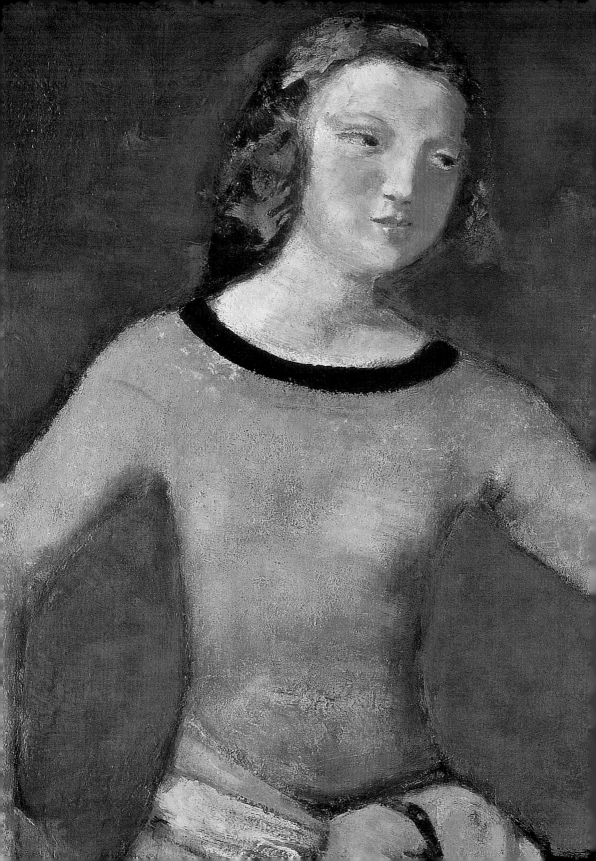

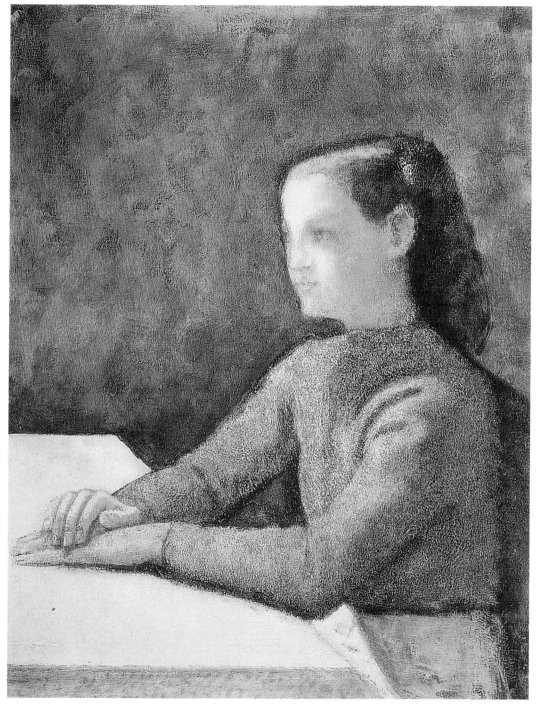

柯列特側面像　1954 年　畫布油彩　92.5 × 73.5cm　私人收藏

貓照鏡（二）（局部）　1986-89 年　畫布油彩　200 × 170cm　私人收藏（左頁圖）

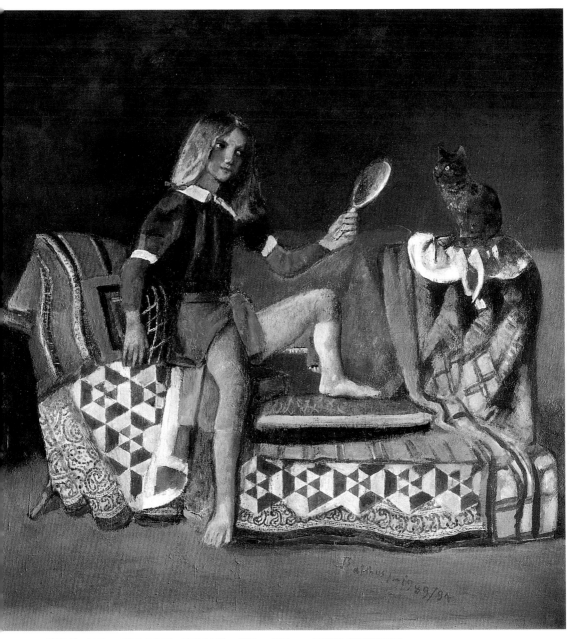

貓照鏡（三）　1989-94 年　畫布油彩　200×195cm　倫敦勒弗爾畫廊藏

貓照鏡（三）（局部）　1989-94 年　畫布油彩　200×195cm　倫敦勒弗爾畫廊藏（右頁圖）

166

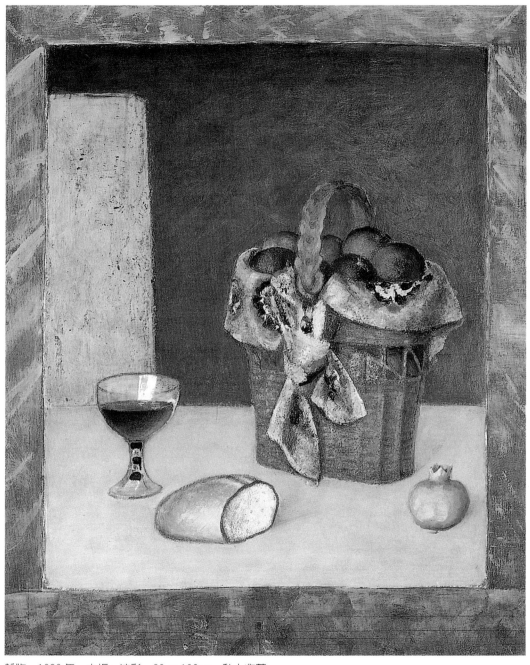

静物　1983 年　木板、油彩　80 × 100cm　私人收藏

貓照鏡（三）（局部）　1989-94 年　畫布油彩 200 × 195cm　倫敦勒弗爾畫廊藏（左頁圖）

七至八○年，到一九九八年又著手〈蒙特卡維羅風景〉第二號，其中〈畫家與模特兒〉是最大的畫幅。畫室一角，模特兒跪地，雙手扶撐椅上看書，這個小模特兒應是巴爾杜斯畫中最討人喜歡的，頭部比例較小，更顯身體衣裙曲線的美，畫家照常背向，直立窗前拉開窗簾。巴爾杜斯繼續在此畫與其他室內人物景中尋求造形、色面、光的分佈和畫面質感的問題與解決。三幅〈貓照鏡〉，同樣是貓、鏡子和女孩，貓的姿態表情各略不同，女孩由裸體到穿上衣服，由小少女到大女孩，面容也有異，其餘是做為背景的壁面、床單、巾毯的各種花紋、質地、折紋的構成，光影與色澤變化的研究，有人認為〈貓照鏡〉的第三號是三者中的最佳構，其實各有軒輊，不易衡量。〈蒙特卡維羅風景〉是巴爾杜斯買下的羅馬附近蒙特卡維羅堡看出去的景色，他到瑞士時憑記憶而繪，然他把風景東方化，山岩接近中國青綠山水或日本畫山水的造形，色澤與質感則有老舊的東方絹畫的韻味，或褪了色的文藝復興最初的壁畫的感覺。

圖見160~168頁

這些畫，巴爾杜斯都在「大木屋」旁的一個寬敞的畫室中完成。這畫室應由原來一個倉庫改建而來，採光極好。巴爾杜斯有時很早便到畫室，有時較晚，視天氣好壞，光線來得早晚而定，大約早晨十時半或十一時，早餐用畢，畫家便開始作畫，他總是站著工作，每畫二、三小時稍停休息，坐下點枝菸，繚繞煙薰前，他更能清楚細看斟酌畫面。他自開始工作到傍晚停工，不進食，因多飲食之後他會疲倦欲睡。每日六、七小時站立，畫的高低由轆轤控制調整。巴爾杜斯有時作草圖，經常還是直接下筆，一九九五年以後眼力減弱，看不清楚，素描比較困難，用顏色較易看出效果。

羅西尼爾鎮光線美好，特別是夏天清晨，人們還在睡夢之時，村莊沉靜，光悄然進入畫室，但停留不長，天一變天空就陰沉起來。羅西尼爾的極早時分，靜默是絕對的，有種魔幻，差不多是玄奧的氣氛。下雪的時候，光線是另一種佳妙，像水晶般透明、單純，眩人眼目。畫家巴爾杜斯就在這個他鍾愛的瑞士明媚山區羅西尼爾鎮卓越的光中完成他一生的繪畫。

穿白襯衣的少女
1955年　畫布油彩
116×89cm　私人收藏
（右頁圖）

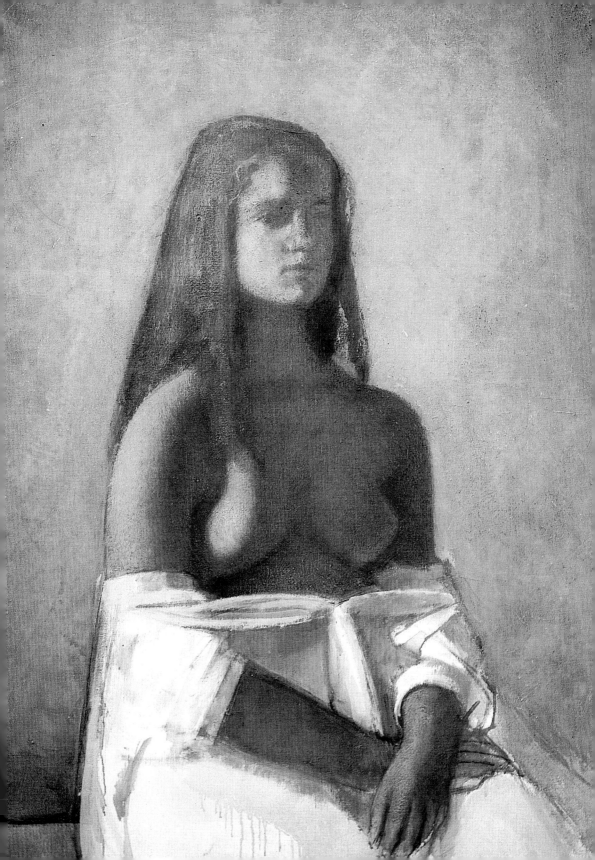

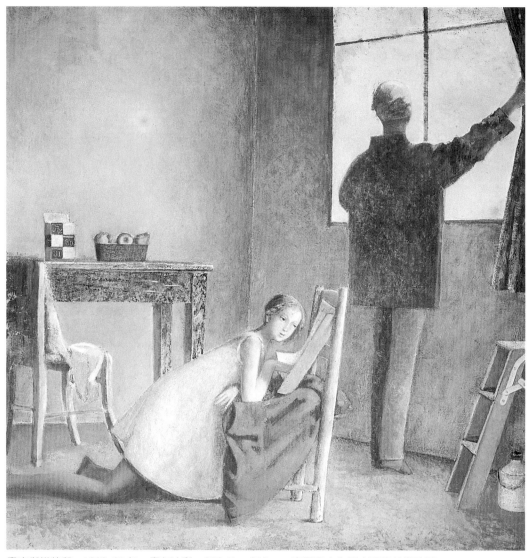

畫家與模特兒　1980-81年　畫布油彩　226.7×233cm　龐畢度中心國立現代美術館藏

結語

　　巴爾杜斯並不十分欣賞沙特這個人，但他同意沙特的一句話：
「藝術家必須完全退隱到他的作品之後，是作品重要，不是他。」塞
尚也這樣說：「你可以看一個人畫好畫，而不需要注意他的個人生
活，做為藝術家的人必須留在陰影中。」巴爾杜斯是不是一個只讓
人看到他藝術的人？

畫家與模特兒（局部）
1980-81年　畫布油彩
226.7×233cm
龐畢度中心國立現代美
術館藏（右頁圖）

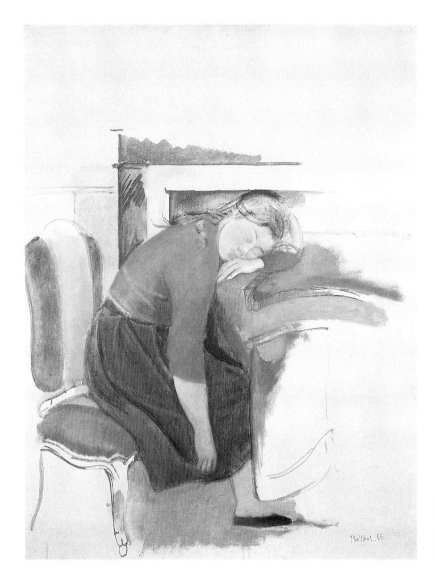

睡著的少女　1955年
畫布油彩
115.9 × 88.5cm
費城美術館藏

　　巴爾杜斯的長子，電影製作人兼作家史塔尼斯拉斯・克羅索夫
斯基曾表示，巴爾杜斯厭惡一切廣告，從不接受採訪，不讓人拍
照，不出席為他舉行的為數甚少的展覽開幕儀式。雖這是出於親子
之口，卻只是部分事實。他確是很少參加他自己畫展的開幕式，只
有如一九八三年巴黎龐畢度中心為他舉辦的大型回顧展，他帶了妻
子、女兒出現並攝影留念。一九九〇年梅迪西莊園為他開回顧展，
他原準備出席，但因有心臟病發作徵象而作罷。他或許不接受一般

窗台上的水果　1956年　畫布油彩　英國私人收藏

新聞記者採訪、拍照，但他晚年拍有多幀與妻子盛裝在大木屋前的
攝影，一個藝術家美好幸福的生活能讓一般人分享有何不好？由他
家居服飾中我們看出他如何的品味！藝術家對日常生活上美的追
求，常與藝術美的追求是相通的。巴爾杜斯在六○年代接受了數次
訪談，後來就少有這種紀錄，但九○年代他再接受西班牙藝術推動
人德・阿爾勃諾茲與義大利作家科斯坦提尼的訪問，二人都出了
書。書中巴爾杜斯談到家世、童年、藝術起步、藝術活動、交往，
還有他對同代藝術家的看法與他們砌磋的情形。最重要的是闡述了
個人美的觀念，以及對藝術的見解，這樣的訪談彌足珍貴。

　　巴爾杜斯的確在一九七七年卸任羅馬法蘭西學院院長職之後，

靜物　1958年　木板、油彩　43.5×50cm　列入安妮特・傑克梅第財產清單中

便遁居瑞士安靜生活，但他少時與父母親藝術友人的接觸，青年時
代和巴黎藝術界人士的廣泛認識或深交，到十七載於梅迪西莊園繁
華的藝術交遊活動，藝術從業者中像他如此活躍在特殊階層、識盡
同時代菁英名士者，確屬少見。後來巴爾杜斯自己說他不是不與人
交往，而是要有更多的時間來作畫，這是事實而且甚可了解。

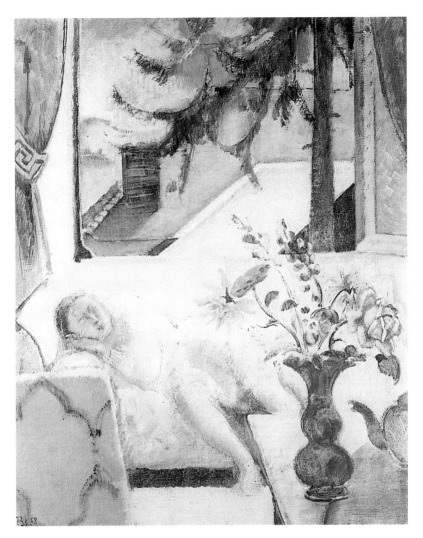

午睡　1958年
厚紙、油彩
80 × 65cm
私人收藏

　　巴爾杜斯雖早慧，極年少便有藝術表現，但眞正步入繪畫十分
艱辛，他沒有正式進美術學院正規學習和磨練，由無師自通、瀏
覽、臨摹古畫做起。他的早期繪畫多方造形，結構問題難以解決。
年輕時曾表示，他的任何一幅畫都是絕對的失敗，都沒有完成，只
是簡單地因無望而放棄了。到後來他較可以完成一幅畫時，他又
說：「我同時快樂又失望，我很高興完成了，但失望，因爲我感到
傾進最後一分精力，而無能再做一點什麼。」也許因爲如此，他重
拾畫題，同樣的主題，同樣的人物，再而出現，一、二、三次地重

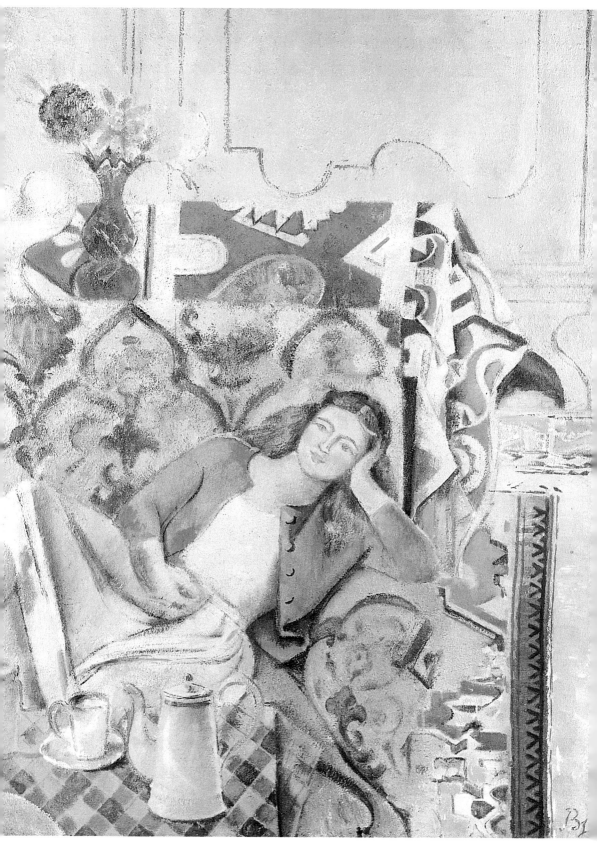

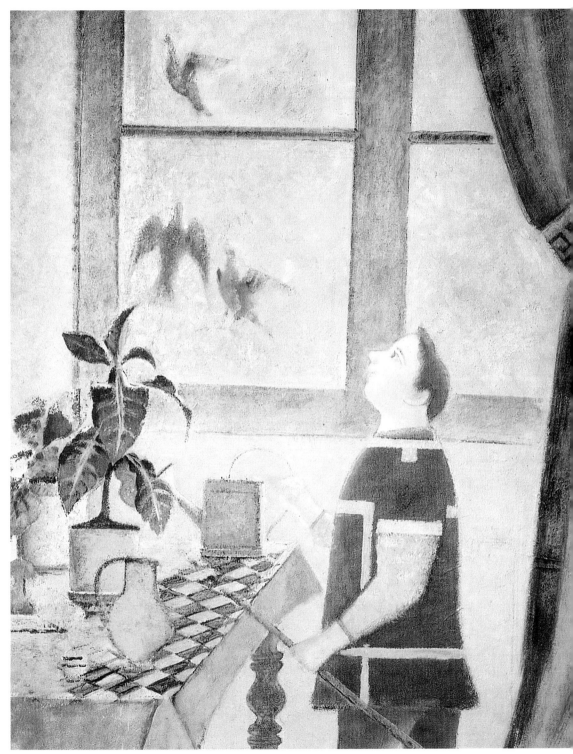

少年與鴿子　1959-60 年　畫布油彩　162×130cm　私人收藏

咖啡　1959-60 年　畫布油彩　162.5×130cm　私人收藏（左頁圖）

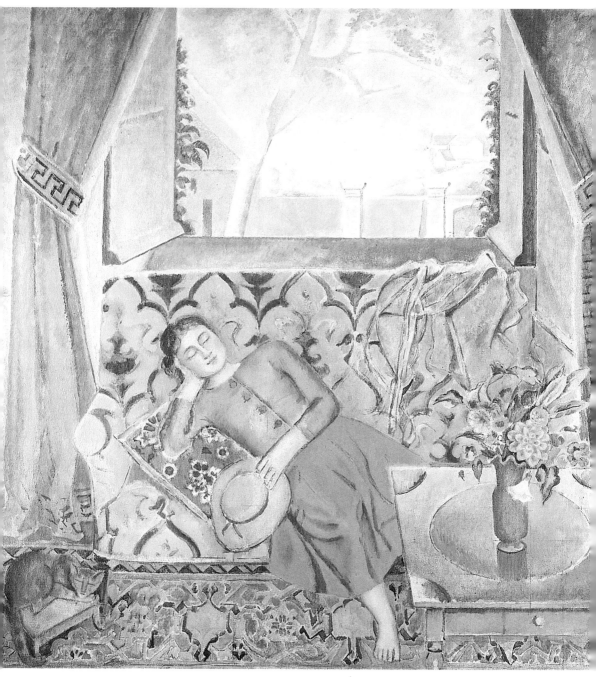

黃金的下午　1957 年　畫布油彩　198.5×198.5cm　私人收藏

新再畫，尋找更適當的造形、結構、色彩、光影、肌理和質感，不斷地嘗試這些基本繪畫問題的可能性，周而復始地追求。

浴者　1960 年
畫布油彩
162×114cm
馬賽現代美術館藏
（右頁圖）

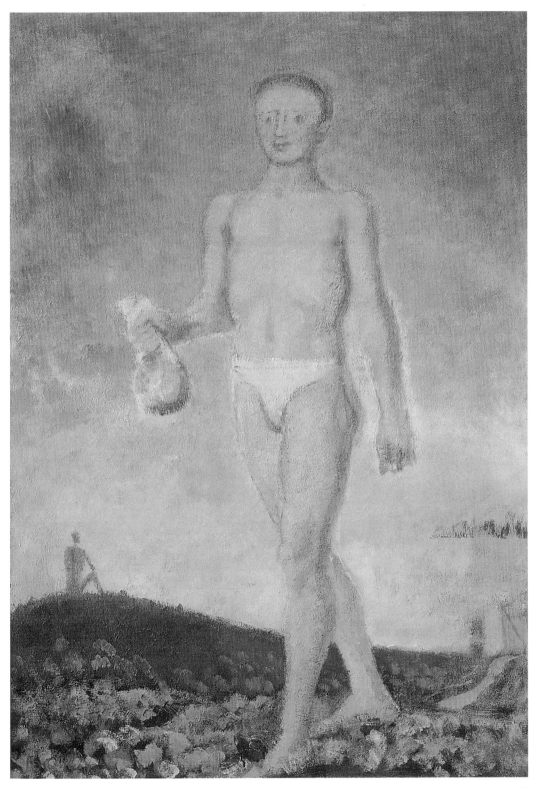

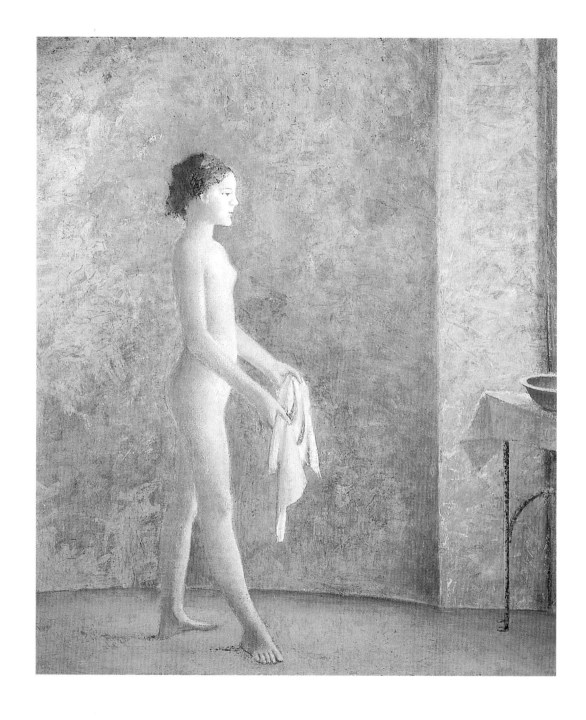

科斯坦提尼問巴爾杜斯：「你的雙親高興你成為著名的畫家嗎？」巴爾杜斯答說：「當然，但是我並沒有極有名，我只是知名而已。」

側面裸女　1973-77年
畫布油彩
226 × 196cm
私人收藏

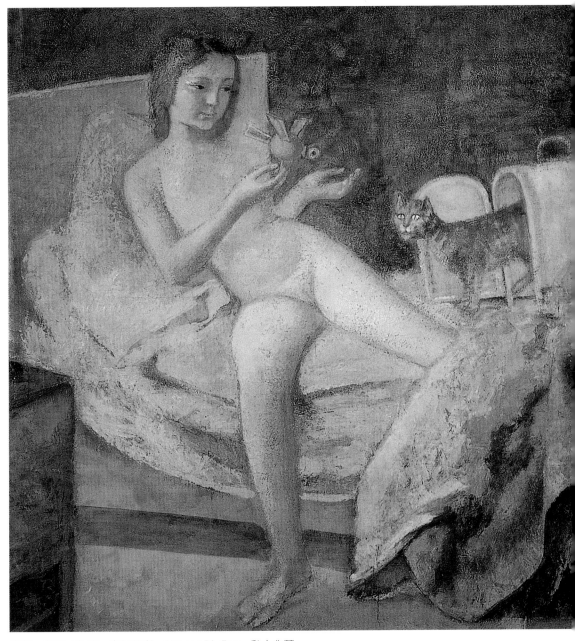

起床 1975-78年 畫布油彩 169×159.5cm 私人收藏

著騎士女裝的年輕女子畫像 1932，1981年重畫 畫布油彩 72×52cm 畫家自藏（後頁圖）
著騎士女裝的年輕女子畫像（局部） 1932，1981年重畫 畫布油彩 72×52cm 畫家自藏（185頁圖）

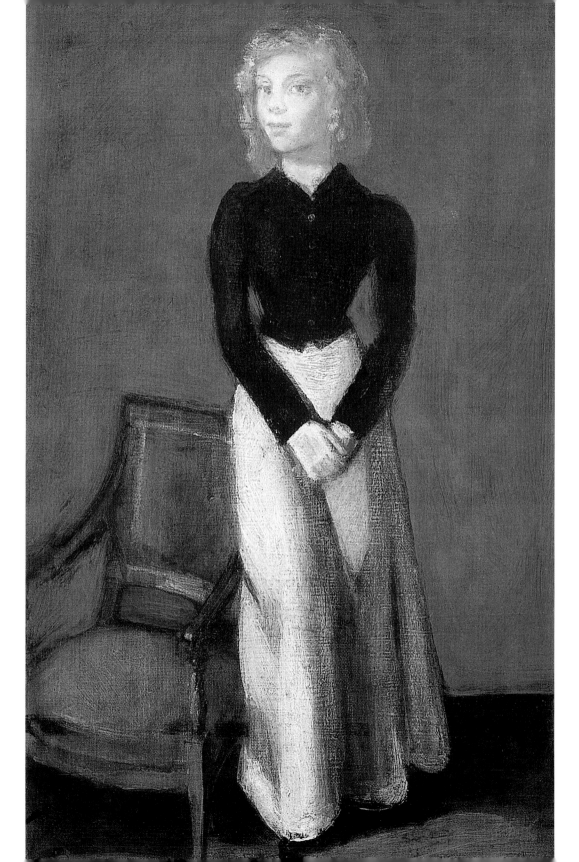

巴爾杜斯素描作品欣賞

休息的裸女習作　1972 年　象皮紙、鉛筆　100 × 70cm　私人收藏

巴拉迪娜・克羅索夫斯基　巴爾杜斯畫像　1923 年　墨畫

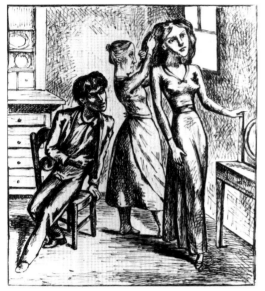

（之一）

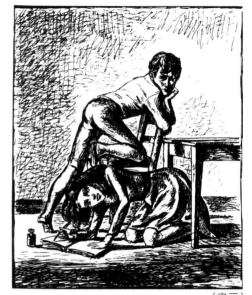

（之二）

（之三）

「咆哮山莊」組畫之一
至三　1934-35 年
紙、墨　25×24cm
私人收藏

孩子們習作
1938 年
紙、鉛筆
15 × 19cm
私人收藏

夢習作　1938 年
紙、鉛筆
24 × 24cm
私人收藏

裸體與貓習作　1949 年　紙、墨、鉛筆　29 × 44cm　私人收藏

裸體與貓習作　1949 年　紙、墨、鉛筆　30 × 45cm　紐約現代美術館藏

聖安德烈商業通道習作　1951年　厚紙、油彩
92 × 72.5cm　私人收藏

聖安德烈商業通道習作　1952年　紙、炭筆
30 × 22.5cm　私人收藏

夢（一）習作　1955年　紙、鉛筆　41 × 52cm　巴黎私人收藏

躺著的裸女　1963 年　紙、鉛筆　52×42cm　私人收藏

睡著的壯碩裸女　1965 年　紙、鉛筆　68×103cm
巴黎私人收藏

裸女　1968 年　紙、鉛筆　40×30cm　私人收藏（右圖）

紅桌旁日本女子習作　1967 年　象皮紙、鉛筆　49 × 69cm　私人收藏

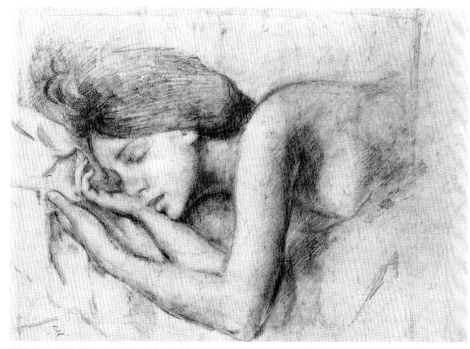

睡著的米切黎娜　1975 年　紙、炭筆　70 × 100cm　米羅私人收藏

畫家與模特兒習作　1977 年　紙、鉛筆　70 × 100cm
私人收藏

睡著的卡媞亞　1969-70 年　紙、炭筆　70 × 50cm
日內瓦揚‧庫傑畫廊收藏（左頁圖）
側面裸女習作　1972 年　象皮紙、鉛筆　100 × 70cm
私人收藏（右圖）

睡著的裸女習作　1977-78 年　紙、鉛筆　70 × 100cm　私人收藏

巴爾杜斯年譜

Balthus

19 歲的巴爾杜斯

年紀大三歲的哥哥彼爾‧克羅索夫斯基與巴爾杜斯
（5歲）（左圖）

一九〇八　巴爾塔扎爾‧克羅索夫斯基二月廿九日生於巴黎，父親埃
　　　　　里須‧克羅索夫斯基源自波蘭德國籍，是藝術史博士與畫
　　　　　家，母親伊麗莎白‧多羅泰‧史皮羅原籍俄國，是畫家，
　　　　　畫作以巴拉迪娜署名。巴爾塔扎爾是他們的第二個兒子。
一九一四　六歲。一次大戰爆發，克羅索夫斯基家庭離開巴黎移居柏
　　　　　林。途經瑞士蘇黎士。

（右起）巴拉迪娜、巴爾杜斯與里爾克 1922 年夏季攝於貝唐貝格

《咪畜》初版封面
1921 年

一九一六　八歲。埃里須・克羅索夫斯基爲柏林萊辛劇場做舞台設計
　　　　　工作三年，十分成功。

一九一七　九歲。母親帶巴爾塔扎爾與哥哥彼爾離開柏林到瑞士，首
　　　　　先在伯恩，後去日內瓦，就讀國際學校。

一九一八　十歲。首次在瑞士中部圖恩湖附近的貝唐貝格度暑假。以
　　　　　後數次來貝唐貝格。

一九一九　十一歲。進卡爾文中學就讀，一九二一年結業。此年夏天
　　　　　在貝唐貝格度假時認識畫家兼雕刻家馬格利特・貝，成爲
　　　　　其學生與助手，一起工作數個暑期。七月巴拉迪娜與詩人
　　　　　萊涅・馬利亞・里爾克相識，自此里爾克與這一家交往，
　　　　　至一九二九年辭世。

一九二〇　十二歲。完成一組以貓爲內容的插圖「咪畜」寄給里爾克。

一九二一　十三歲。出版《咪畜－ Baltusz 四十圖》，由里爾克作前言。
　　　　　與母親和哥哥返回柏林。

一九二二　十四歲。嘗試爲一個中國戲劇做舞台設計模型，交給慕尼黑
　　　　　的一個劇院未受採用。

巴爾杜斯新婚時所拍攝的抽菸神情（上圖）
摩洛哥時代著軍裝的巴爾杜斯（前排左）

一九二四　十六歲。由於安德烈‧紀德的安排，三月七日重返出生地巴
　　　　　黎，與早於年前十一月回巴黎的哥哥彼爾相聚，母親巴拉迪
　　　　　娜也回到巴黎。認識波納爾、德尼斯、莫內、紀德等人。
　　　　　五、六月間，參加「巴黎之夜」的舞台設計工作。晚間到
　　　　　「大茅屋」 畫素描、速寫。開始出入格勒內爾街的超現實研
　　　　　究會。

一九二五　十七歲。獲得法國國籍。里爾克在巴黎完成詩作 「納爾西
　　　　　斯」 將之獻給巴爾杜斯。由於里爾克的努力，巴爾杜斯與
　　　　　哥哥彼爾得到一筆資助金，可讓二人安心學習和繪畫一小段
　　　　　時候。
　　　　　由於波納爾的建議，巴爾杜斯到羅浮宮臨畫，他特別臨摹普
　　　　　桑的油畫〈愛科與那西撒斯〉（〈回音女神與水仙〉）。

一九二六　十八歲。旅行義大利，到佛羅倫斯臨摹了卡米尼聖母馬利亞
　　　　　教堂中布蘭卡西禮拜堂裡馬薩其奧和馬索里諾的壁畫。到阿

曼‧雷拍攝的巴爾杜斯　1933 年

雷宙臨摹聖方濟教堂裡的彼也羅・德拉・法蘭切斯卡的壁畫「眞十字架的傳奇」，又去法蘭切斯卡的故鄉波爾哥臨摹濕壁畫〈耶穌復活〉。遊西耶那、亞西西、拉文尼、威尼斯等地。

一九二七　十九歲。一月初參加里爾克葬禮。
　　　　　回到巴黎畫一些盧森堡公園兒童嬉戲情景及巴黎街景，也爲朋友畫肖像。

一九二九　廿一歲。此時巴爾杜斯，由 Balthazar 、 Baltus 、 Baltuz 、Baltusz，而演變成 Balthus。

一九三〇～一九三一　廿二至廿三歲。服兵役十五個月，派到摩洛哥的喀尼特拉和費斯兩地。

一九三二　廿四歲。夏天到瑞士伯恩的歷史博物館臨摹約瑟夫・萊因哈特(Joseph Reinhardt)的「瑞士農民」組畫。
　　　　　與兒時在貝唐貝格認識的安東尼特・德・瓦特維勒再聯繫，進而深入交往，開始書信往來。

一九三三　廿五歲。在巴黎第六區菲爾斯坦貝格街四號有了第一個畫室。認識彼爾畫廊的老闆彼爾・洛埃伯及傑克梅第。
　　　　　開始根據愛彌麗・勃朗特的小說《咆哮山莊》的情節繪製插圖。這套插圖並未出版，但在一九三五年，部分刊登於《米諾駝爾》雜誌。

一九三四　廿六歲。在巴黎做第一次個展，四月於彼爾畫廊展出〈街〉、〈凱西的梳裝〉、〈窗〉、〈愛麗絲〉和〈吉他課〉等畫。畫中某種色情意味引起爭論。作家安托南・阿爾托爲文評介。
　　　　　爲莎士比亞戲劇「皆大歡喜」做舞台與服裝設計。
　　　　　與阿伯特・傑克梅第結親切友誼。

一九三五　廿七歲。爲安托南・阿爾托的戲劇「盛西一家」做舞台與服裝。畫〈阿勃第夫人〉和〈貓王〉。

一九三六　廿八歲。搬至菲爾斯坦貝格街不遠的羅昂庭院畫室。畫肖像，重要的如〈德朗像〉和〈諾埃爾子爵夫人〉。
　　　　　旅行倫敦。嘗試《咆哮山莊》插圖的出版未能成功。
　　　　　以特蕾茲・布朗夏爾爲模特兒，連續畫了一組作品。

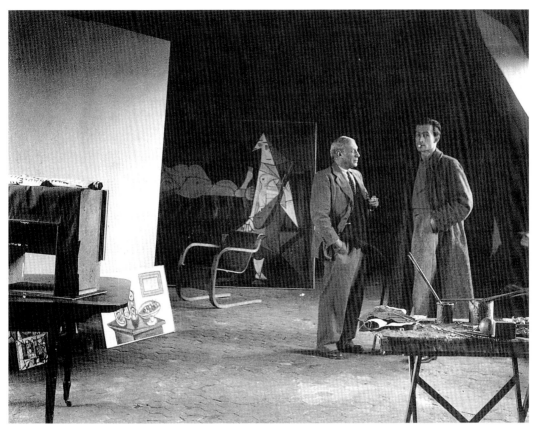
巴爾杜斯訪問畢卡索畫室，畢卡索很早就發現巴爾杜斯的才華而購入其作品

一九三七　廿九歲。與安東尼特·德·瓦特維勒結婚。畫〈孩子們〉、
　　　　　〈白衣裙〉，完成〈山〉。

一九三八　卅歲。彼爾·馬諦斯爲巴爾杜斯在他紐約的畫廊做第一次展
　　　　　覽，直到一九七七年，接續了六次展出。畫〈喬安·米羅與
　　　　　女兒朵洛瑞〉。

一九三九　卅一歲。九月應召入伍，派到阿爾薩斯，薩爾地方，地雷爆
　　　　　炸受傷，十二月退伍回巴黎。

一九四〇～一九四二　卅二至卅四歲。與妻子避難到薩瓦山區香普羅
　　　　　旺。畫〈自畫像〉、〈櫻桃樹〉，著手〈香普羅旺風景〉，
　　　　　並致力於兩幅題名爲〈客廳〉的畫。

一九四二　卅四歲。離開香普羅旺，到瑞士伯恩，再到弗里堡。畫〈弗

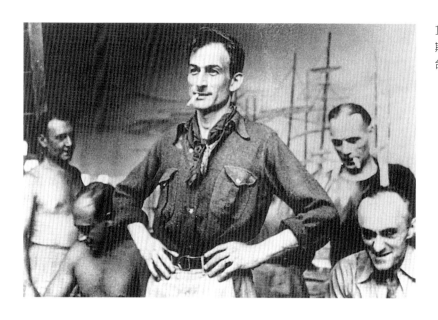

1950年42歲的巴爾杜斯站於莫札特歌劇舞台佈景之前

里堡風景〉與〈格特隆〉。

長子·史塔尼斯拉斯出生。

一九四三　卅五歲。完成數幅肖像訂件。畫〈耐心牌〉。十一月在日內瓦慕斯畫廊展覽。

一九四四　卅六歲。次子塔德斯出生。

一九四五　卅七歲。九月搬到日內瓦附近的迪歐達提別墅居住。結識馬爾羅（一說1946年）畫〈黃金的歲月〉。

一九四六　卅八歲。回到巴黎。十一、十二月間，昂里耶特‧戈梅斯爲巴爾杜斯在巴黎做戰後的第一次展覽。

一九四七　卅九歲。旅行法國南部，在戈爾夫‧瓊安(Golfe Juan)小住，與畢卡索、馬諦斯、馬松、拉康等人相遇。認識作家喬治‧巴泰以的女兒羅倫絲‧巴泰以。巴爾杜斯以她爲模特兒作了數幅人像。認識卡繆。

一九四八　四十歲。爲巴黎馬利尼戲院演出卡繆的戲劇「戒嚴」做舞台與服裝設計。開始畫一組少女梳妝的畫。

一九四九　四十一歲。父親埃里須‧克羅索夫斯基去逝。爲包理斯‧科克諾的芭蕾舞劇「畫家與模特兒」做舞台與服裝設計。開始「永遠不會來到的日子」一組畫。畫另一幅〈自畫像〉、

貝提「山羊島的罪惡」
1953 年在諾克坦比爾
劇場上演，巴爾杜斯擔
任舞台裝置設計

〈地中海的貓〉等。

一九五〇　四十二歲。為普羅旺斯省的愛克斯城藝術節演出的莫札特歌
　　　　　劇「大家都一樣」做舞台與服裝設計。

一九五一　四十三歲。旅行義大利。

一九五二　四十四歲。開始為〈房間〉和〈聖安德烈商業通道〉兩畫做
　　　　　準備。首次個展於英國倫敦。

一九五三　四十五歲。離開巴黎到莫萬的夏西堡定居，直到一九六一
　　　　　年。
　　　　　為義大利劇作家烏勾‧貝提的戲劇「山羊島的罪惡」做舞台
　　　　　與服裝設計。

一九五四～一九五五　四十六至四十七歲。畫夏西堡的風景。數幅以姪甥女費德黎克・提松爲模特兒的人像。

開始「三姐妹」組畫。畫〈夢〉之一。

一九五六～一九五七　四十八至四十九歲。巴黎個展、紐約現代美術館展覽。

畫〈夢〉之二，與〈金色的果子〉。畫〈用紙牌算命的女人〉。

一九五七～一九五八　五十至五十一歲。畫〈出浴〉，幾幅靜物和夏西堡風景。在義大利杜然和羅馬展出。

一九五九～一九六〇　五十二至五十三歲。畫多幅夏西堡風景、靜物和〈蛾〉。

爲莎士比亞戲劇「裘利歐・凱撒」做舞台與服裝設計。

一九六一　五十四歲。應文化部長安德烈・馬爾羅之請出任羅馬法蘭西學院院長，主導梅迪西莊園的修復。在莊園內接續舉辦多次重要的法國藝術家：柯洛、羅丹、安格爾、夏都布里昂、庫爾貝、傑克梅第、波納爾、勃拉克、德朗等的展覽。

一九六二　五十五歲。由馬爾羅派到日本，做日本藝術考察，與出田節子相識。在紐約馬諦斯畫廊個展。

一九六三～一九六五　五十六至五十八歲。以出田節子爲模特兒，畫〈土耳其房間〉。繼續「三姐妹」組畫。

美國紐約、麻省劍橋、芝加哥等地個展。

一九六六　五十九歲。五、六月間在巴黎裝飾藝術美術館做回顧展。在紐約、芝加哥畫廊展出。

一九六七　六十歲。十月三日，與出田節子在東京結婚，開始繪製〈紅桌旁日本女子〉與〈黑鏡前日本女子〉。在美國、加拿大各城市巡迴展覽。

一九六八　六十一歲。十月十一日在倫敦泰德美術館舉行回顧展，由約翰・盧塞爾主辦，並爲目錄爲文。

兒子文夫出世（於兩歲三個月時夭亡）。

一九六九　六十二歲。母親巴拉迪娜在巴黎去逝。在美國底特律一畫廊舉行個展。

一九七〇　六十三歲。購得羅馬附近中世紀留下的蒙特卡維羅堡。

一九七一　六十四歲。巴黎克羅德・貝爾納畫廊首次爲其舉辦個展。

一九七三　六十五歲。女兒春美出世。在馬賽坎提尼美術館個展。

一九七三～一九七七　六十五至六十九歲。畫〈側面裸女〉和〈休憩的裸女〉。

一九七七　六十九歲。離開羅馬，到瑞士格呂葉爾谷地羅西尼爾，買下「大木屋」定居，至終老。於紐約馬諦斯畫廊個展，電影家費里尼作序。

一九七七～一九八〇　六十九至七十二歲。畫〈蒙特卡維羅風景〉、〈貓照鏡〉之一、〈朦朧入睡的裸女〉、〈畫家與模特兒〉等。

一九八〇　七十二歲。芝加哥當代美術館個展，紐約一畫廊個展，威尼斯雙年展展出廿六幅畫作。

一九八一　七十三歲。參加倫敦皇家學院的展覽，展出新近作品八件。成為倫敦皇家學院成員。

一九八二　七十四歲。義大利斯波雷特市為其舉行大型素描與水彩作品回顧展。
　　　　　在瑞士蘇黎士舉行個展。

一九八三～一九八四　七十五至七十六歲。十一月至一九八四年一月，巴黎龐畢度中心為其舉行大回顧展。回顧展接續到紐約大都會美術館和日本京都美術館展出。

一九八四～一九八六　七十六至七十八歲。於龐畢度藝術中心舉行回顧展。畫〈持鏡的裸女〉、〈拿圍巾的裸女〉、〈裸女與吉他〉、〈躺睡的裸女〉、〈烏鴉大構圖〉。

一九八七　七十九歲。畫〈貓照鏡〉之二。

一九九〇　八十二歲。羅馬梅迪西莊園為巴爾杜斯做專題展覽：「巴爾杜斯在梅迪西莊園」。法西邊境安道拉國現代美術館展出「巴爾杜斯，素描、水彩和油畫」。

一九九二　八十四歲。法國薩瓦地區，在奧蘭的庫爾貝故居紀念館舉行其個展。

一九九三～一九九四　八十五至八十六歲。在瑞士洛桑美術館舉行回顧展。在東京的畫廊辦個展。畫〈貓照鏡〉之三。在瑞士伯恩美術館展出素描。

一九九五　八十七歲。五至六月，展於香港美術館；六至七月，展於北京美術館；八至十月，展於台北市立美術館。

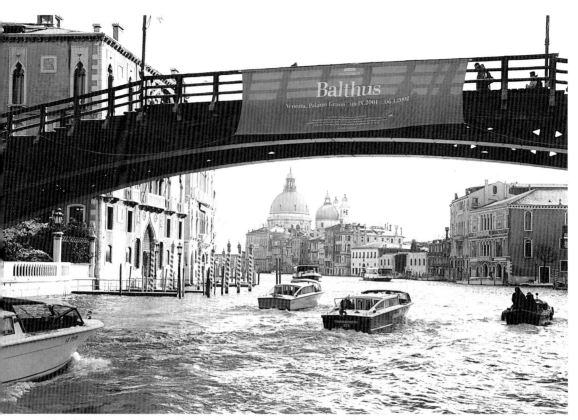

威尼斯格拉西宮舉行巴爾杜斯回顧展在大運河橋上的廣告海報

一九九六　八十八歲。在西班牙馬德里做回顧展。

一九九六～一九九七　八十八至八十九歲。展於羅馬梵倫鐵諾學院。

一九九八　九十歲。波蘭華沙美術學院頒贈榮譽博士學位。頒贈典禮在
　　　　　其父埃里須獲博士學位的大學禮堂中。畫〈蒙特卡維羅風
　　　　　景〉之二。

一九九九　九十一歲。在法國第戎美術館舉行個展。

二○○○　九十二歲。以得自普桑啓發的一幅提名爲「仲夏夜之夢」的
　　　　　畫作參加倫敦國家畫廊展出。

二○○一　九十三歲。二月十八日巴爾杜斯逝世於瑞士羅西尼爾，九十
　　　　　三歲生日前十一天。九月，威尼斯格拉西宮舉辦巴爾杜斯回
　　　　　顧展，展出其全部作品。

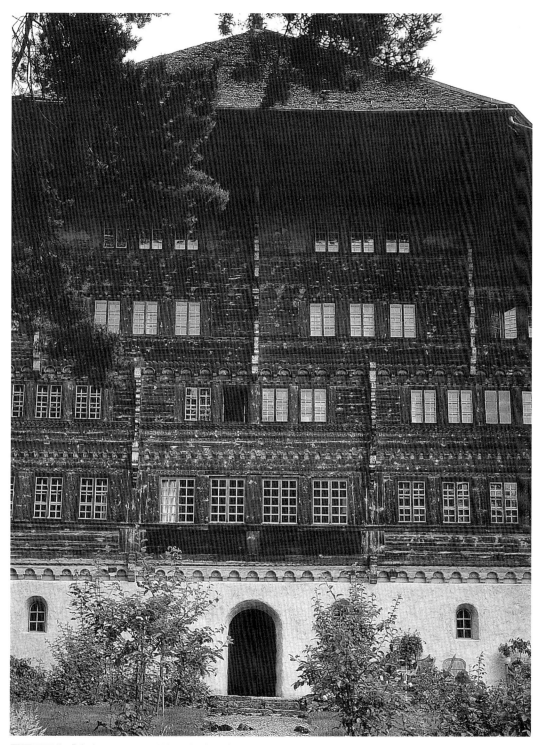

羅西尼爾的「大木屋」是巴爾杜斯晚年在瑞士山上的畫室，有 113 個窗戶。

國家圖書出版品預行編目資料

巴爾杜斯 =Balthus / 陳英德、張彌彌合著. -- 初版.
-- 台北市：藝術家，民 91
面；　公分 ---（世界名畫家全集）

ISBN　　　986-7957-39-3（平裝）

1. 巴爾杜斯（Balthus, 1908-2001）-- 傳記
2. 巴爾杜斯（Balthus, 1908-2001）-- 作品評論
3. 畫家 -- 法國 -- 傳記

940.9942　　　　　　　　　　　91015754

世界名畫家全集

巴爾杜斯 Balthus

陳英德、張彌彌／合著　何政廣／主編

發 行 人　　何政廣
編　　輯　　王庭玫、黃郁惠、徐天安
美　　編　　游雅惠
出 版 者　　藝術家出版社
　　　　　　台北市重慶南路一段 147 號 6 樓
　　　　　　TEL：（02）2371-9692~3
　　　　　　FAX：（02）2331-7096
　　　　　　郵政劃撥：0104479 － 8 號藝術家雜誌社帳戶

總 經 銷　　時報文化出版企業股份有限公司
　　　　　　桃園縣龜山鄉萬壽路二段351號
　　　　　　TEL:（02）2306-6842

FAX：（04）23551180
製 版 印 刷　　炬曄印刷
初　　版　　中華民國 91 年 9 月
定　　價　　台幣 480 元

ISBN　986-7957-39-3
法律顧問　蕭雄淋